21世纪全国高职高专美术·艺术设计专业"十二五"精品课程规划教材

Digital Next Generation
Game Map and the Specific Design

数字次世代游戏
贴图与特效设计

THE "TWELFTH FIVE-YEAR" EXCELLENT
CURRICULUM FOR MAJOR IN
THE FINE ART DESIGN OF THE HIGHER
VOCATIONAL COLLEGE AND THE JUNIOR
COLLEGE IN TWENTY FIRST CENTURY

编 著 邵 兵 王晓明 梁 岩
辽宁美术出版社

21世纪全国高职高专美术·艺术设计专业
"十二五"精品课程规划教材

总 主 编　范文南
总 策 划　范文南
副总主编　洪小冬　彭伟哲
总 编 审　苍晓东　光　辉　李　彤　王　申　关　立

编辑工作委员会主任　　彭伟哲
编辑工作委员会副主任
申虹霓　童迎强
编辑工作委员会委员
申虹霓　童迎强　苍晓东　光　辉　李　彤　林　枫
郭　丹　罗　楠　严　赫　范宁轩　田德宏　王　东
彭伟哲　高　焱　王子怡　王　楠　王　冬　陈　燕
刘振宝　史书楠　王艺潼　汪俏黎　展吉喆　夏春玉
穆琳琳　王　倩　林　源

印制总监
鲁　浪　徐　杰　霍　磊

图书在版编目（CIP）数据

数字次世代游戏贴图与特效设计 ／ 邵兵，王晓明，
梁岩编著．－－沈阳：辽宁美术出版社，2015.7
　　21世纪全国高职高专美术·艺术设计专业"十二五"
精品课程规划教材
　　ISBN 978-7-5314-6844-8

　　Ⅰ．①数… Ⅱ．①邵… ②王… ③梁… Ⅲ．①游戏程
序－程序设计－高等职业教育－教材 Ⅳ．①TP311.5

中国版本图书馆CIP数据核字（2015）第146562号

出版发行　辽宁美术出版社
经　　销　全国新华书店
地址　沈阳市和平区民族北街29号　邮编：110001
邮箱　lnmscbs@163.com
网址　http://www.lnmscbs.com
电话　024-23404603
封面设计　范文南　洪小冬　童迎强
版式设计　洪小冬　李　彤

印刷
沈阳市鑫四方印刷包装有限公司

责任编辑　苍晓东
技术编辑　鲁　浪
责任校对　李　昂
版次　2015年7月第1版　2015年7月第1次印刷
开本　889mm×1194mm　1/16
印张　8.5
字数　270千字
书号　ISBN 978-7-5314-6844-8
定价　59.00元

图书如有印装质量问题请与出版部联系调换
出版部电话　024-23835227

序 >>

当我们把美术院校所进行的美术教育当做当代文化景观的一部分时，就不难发现，美术教育如果也能呈现或继续保持良性发展的话，则非要"约束"和"开放"并行不可。所谓约束，指的是从经典出发再造经典，而不是一味地兼收并蓄；开放，则意味着学习研究所必须具备的眼界和姿态。这看似矛盾的两面，其实一起推动着我们的美术教育向着良性和深入演化发展。这里，我们所说的美术教育其实有两个方面的含义：其一，技能的承袭和创造，这可以说是我国现有的教育体制和教学内容的主要部分；其二，则是建立在美学意义上对所谓艺术人生的把握和度量，在学习艺术的规律性技能的同时获得思维的解放，在思维解放的同时求得空前的创造力。由于众所周知的原因，我们的教育往往以前者为主，这并没有错，只是我们更需要做的一方面是将技能性课程进行系统化、当代化的转换；另一方面需要将艺术思维、设计理念等这些由"虚"而"实"体现艺术教育的精髓的东西，融入我们的日常教学和艺术体验之中。

在本套丛书实施以前，出于对美术教育和学生负责的考虑，我们做了一些调查，从中发现，那些内容简单、资料匮乏的图书与少量新颖但专业却难成系统的图书共同占据了学生的阅读视野。而且有意思的是，同一个教师在同一个专业所上的同一门课中，所选用的教材也是五花八门、良莠不齐，由于教师的教学意图难以通过书面教材得以彻底贯彻，因而直接影响到教学质量。

学生的审美和艺术观还没有成熟，再加上缺少统一的专业教材引导，上述情况就很难避免。正是在这个背景下，我们在坚持遵循中国传统基础教育与内涵和训练好扎实绘画（当然也包括设计摄影）基本功的同时，向国外先进国家学习借鉴科学的并且灵活的教学方法、教学理念以及对专业学科深入而精微的研究态度，辽宁美术出版社会同全国各院校组织专家学者和富有教学经验的精英教师联合编撰出版了《21世纪全国高职高专美术·艺术设计专业"十二五"精品课程规划教材》。教材是无度当中的"度"，也是各位专家长年艺术实践和教学经验所凝聚而成的"闪光点"，从这个"点"出发，相信受益者可以到达他们想要抵达的地方。规范性、专业性、前瞻性的教材能起到指路的作用，能使使用者不浪费精力，直取所需要的艺术核心。从这个意义上说，这套教材在国内还是具有填补空白的意义。

21世纪全国高职高专美术·艺术设计专业"十二五"精品课程规划教材编委会

绪论 >>

书中内容与研究成果全部由相关课题组制作的原创项目组成，在数字艺术学术领域和商业领域都有着很强的实用性，结合多年来的制作经验来与读者一起分享，笔者才疏学浅，可能在某些部分只能起到抛砖引玉的作用，还望读者朋友见谅。

本书主要面向游戏与动画的设计者与制作者，同时也介绍了次世代法线贴图与交互娱乐技术的相关知识与理念。适合数字动画与游戏设计、立体动画设计、数字媒体艺术和艺术设计等专业的本科生、研究生学习，也可作为数字娱乐游戏设计爱好者的自学用书。

随着文化创意产业的发展，动画设计尤其是动画短片设计正在成为该领域不可或缺的组成部分。动画短片设计是信息时代的数字动画与游戏、媒体艺术、设计、影视、音乐与数字技术融合产生的新兴交叉学科领域，相关的教学和研究在国内还处于起步阶段。这本书的推出正是为了满足科研实践的需要，在总结现有教学经验的基础上，进一步规范和推动数字娱乐设计研究的发展。

在内容编排上，本书以培养复合型数字艺术设计人才为目标，既注重培养学生的数字次世代设计创意和评价能力，同时也强调在次世代游戏贴图研究相关方面的开发与制作表现方面的实践技能。

邵 兵

2014年2月

目录 contents

第一章　数字娱乐次世代游戏法线贴图的研究

第一章　数字娱乐次世代游戏法线贴图的研究

第一节　关于游戏图像的发展综述

回顾电子游戏发展历史，游戏的载体对游戏图像的发展起着至关重要的作用。无论是早期的雅达利主机（雅达利2600游戏机是雅达利公司推出的家用游戏主机，1977年10月在美国发售）还是任天堂的红白机（任天堂的8位电视游戏机发售于1983年7月，在我国直接名为"任天堂"游戏机，又称为红白机，英文名FC(Family Computer)，由于当时条件限制，游戏角色设计都无法做出五官细节。在当时的情况下，人物只能做成比较卡通的造型。例如超级玛丽里面的主人公马里奥，冒险岛中的主人公就是由于上述原因，其造型主要就是大大的眼睛和极具夸张的大胡子。因此由于分辨率太低，怎样使自己的游戏人物跃然而出给人留下深刻印象就成了艰巨的任务。于是业界流传着这么一种说法：你的游戏人物设计出来了，如果其黑白剪影（silhouette）能被人准确无误地认出的话，那么这个游戏人物就成功了。其实这和早期的动画领域关于角色形象设计的过程相似。回顾早期的动画形象，由于受到当时的技术限制，其角色设计必须是鲜明可爱、外形简单的。例如米老鼠与大力水手等。所以这些限制条件迫使游戏设计师抓住角色的本质和最主要的形体特征，进行不断的调整与简化。

随着科技发展，当游戏主机进入16位（世嘉的MEGA DRIVE是第一台16位游戏机，1989年10月29日发售）和32位机时代后，三维图像成为主流。但机器所能实时处理的多边形数目有限。这就迫使游戏设计师们为同一个人物角色搞两套模型，一套多边形多的模型，用于高分辨率的过场动画；另一套多边形少的模型，用于低分辨率的实时画面。两个版本之间差别显著。其高分辨率模型有多边形上万个，而其低分辨率模型可能只有多边形几百或者几十个。索尼游戏站（Play Station，简称PS。1994年12月3日发售）最大的特点(优点)是它的超群的图像处理能力，PS加入专用的3D处理器，使图像的运行速度高达30MIPS(百万次计算/秒)，一秒能进行36万次多边形演算，PS的3D芯片是标准的高级图形工作站专用的芯片，是当时（1994年左右）次时代机战争(PS、SS、N64和3DO)中图像能力最强的一部主机，当时的PC个人电脑也没有哪种显示卡能比得上PS的3D芯片的，能和PS匹敌的只有工作站级的高级电脑。PS采用的工作原理也是工作站机的工作原理，就是把图像的处理工作交给特别的"3D几何辅助处理器"(GPU)，而CPU就专心进行数据运算的本分工作。

随着机能的提高，特别是PS2问世后，机器可以实时处理的多边形数量大大增加了。低分辨率模型的重要性将越来越弱，最终退出了游戏舞台。在多边形数量的瓶颈被克服后，设计者拥有了更大的自由度，但同时更新的挑战又提到了面前——如何使得高分辨率模型具有更真实的动作和表情，甚至行为模式？目前的一些公司已经向这方面努力，最显著的例子就是一些电影所使用的更为复杂的建模技术。这些尖端技术将被逐渐转移到游戏业中并获得广泛使用。索尼游戏站2 (Play Station 2) 简称PS2。Play Station 2为128位游戏机，中央处理器时钟频率为294.9MHz，多边形处理能力可达1000万/秒 [此数值只供参考之用，因为假如按官方所公布的数字来看，PS2的多边形运算速度最快为每秒7500万个，但这个数值并未考虑[Texture Mapping](即附加在多边形上的影像)，[Filtering](使图像更加自然、整洁所进行的后期加工)以及[Lighting](使图像更加真实的投影及光暗效果)等所需的运算过程。假如将这些因素都一并考虑进内的话，PS2的多边形运算速度大约为每秒2000万个，再者，这个数字又会受到游戏的人工智能及声效等各种因素所影响，所以假如我们作最保守的估计，PS2的运算速度大概为每秒1000万个左右了。从Play Station 2开始，游戏机的硬件配置甚至超越了当时的部分电脑，蕴含了纳米技术的中央处理器，使得游戏机运算速度得到了空前的提升，而中央处理器与图形处理器之间的传输速度也达到一点多GB每秒，游戏机每秒钟运算几百个多边形轻而易举，这使得三维动画在电子游戏机中的表现更为出色。三维动画的应用，更

实现了游戏中镜头、视听语言的应用，这也是使我更加肯定电子游戏与电脑动画关系密切、你中有我的重要原因；高容量搭载CD、DVD存储，Dolby Digital、支持5.1声道环绕立体声的声音输出，使游戏中出现高质量的媒体信息成为可能，使游戏中自然穿插真正的动画内容更加轻而易举。就是这个时候，同样随着计算机硬件及动画软件的迅速发展，电脑动画的制作水平的日新月异，电子游戏的发展也与时俱进。因为三维技术的发展而有了《寂静岭》《生化危机》中窒息的气氛，《阳光马里奥》亦真亦幻的世界；也因为三维渲染、动力学等技术的成熟而有了《塞尔达传说——风之仗》中色彩斑斓的世界、《喷射小子》中另类的城市和别具特色的人物、《胜利十一人》中逼真的人物动作和真实的物理运动；由于三维动作捕捉技术的发展而成功塑造了《合金装备》。

时至今日游戏主机主要为PS3、WII与XBOX360三分天下，其中PS3与XBOX360的主机性能大体相当，

尤其是PS3主机的图像在多方日本公司的鼎力支持下。例如：日本株式会社Web技术总公司，表示针对Play Station 3以及Play Station 2软件开发用图像优化程序"OPTPiX iMage Studio for Play Station 3"是一款针对Play Station 3软件开发的专用图像优化程序，搭载文本高品质S3TC压缩以及直接编辑功能，可以让开发软件与Play Station 3达到最佳融合。当然还可以与"OPTPiX iMage Studio for Play Station 2"完全连通和兼容，使得其游戏画面更加出色。

但展望未来其游戏更新型的载体的出现必然颠覆目前现存的传统游戏主机形式，例如用脑控制游戏将成为可能，这个奇怪的装置或许在将来会和手柄一样成为游戏的必备品。NeuroSky公司正在研发这种新型控制器，它可以读取你的脑电波，用"念力"来控制游戏。目前NeuroSky还不能保证你一定能通过这个装置控制整个游戏，但他们确信它将能读取你的心理状态，从而影响游戏的进度。

第二节　关于游戏色彩与图像的分析

著名摄影师斯托拉罗曾说："色彩是电影语言的一部分，我们使用色彩表达不同的情感和感受，就像运用光与影象征生与死的冲突一样。我相信不同色彩的意味是不同的，而且不同文化背景的人对色彩的理解也是不同的。色彩作为一种视觉元素进入电影之初，只是为了满足人们在银幕上复制物质现实的愿望，正所谓百分之百的天然色彩。"直至安东尼奥尼的《红色沙漠》的出现，这部电影被称为第一部真正意义上的彩色电影，因为"安东尼奥尼像一个画家那样处理色彩，他使用了不同技巧来分离与构成色彩，以及创造出一种特殊的现实，一种与主要人物朱丽娅娜的心理状态一致的现实"。黄色的浓烟、蓝色的海、红色的巨型钢铁机械和房间，绿色的田野显示出安东尼奥尼对工业文明的理性思考。他对色彩的处理恰如冷抽象画家蒙德里安。这种用色彩来表现人物心理世界的方法被一些电影家们屡次成功地使用。如文德斯的《柏林苍穹下》，影片一开始是摄影机在柏林上空的一个大俯拍，这是天使的视角，用黑白影像来表现这个巨大的工业都市，同时也表现出

天使与凡人在感觉上的隔阂，直到天使爱上马戏团里表演空中飞人的女郎，决心放弃天使的身份成为一个凡人，周围的世界才突然有了色彩。

色彩可以表达感情——

红色代表激情，精力充沛，残暴。

蓝色：高贵，冷淡，伤感，忧郁，沉静，懦弱。

黄色：天真，活泼，明朗。

绿色：希望，和平。

紫色：高贵，高雅，不稳定，神经质。

黑色：死亡，消极，神秘。

通过银幕上的色彩，可以有效地影响观众的情绪。电影《辛德勒的名单》就是一个很好的例子。影片从《辛德勒的名单》开始，浓黑与惨白中的两次红色，形成强烈对比，一次是小女孩儿的红色外衣，一次是烛火，给人温暖与希望，通往新生，同时仿佛又会刺痛你的双眼，撼动人心。

具体到游戏图像方面，美国游戏与日本游戏各有千秋，例如美国游戏用色厚重，使用混色多，大气且豪迈，例如暴雪公司设计的《魔兽世界》系列。游戏的画面WoW采用了ddo游戏引擎，ddo引擎则偏向贴图的古

旧，这样WoW的唯美卡通风格才得以显示出艾泽拉斯的奇幻世界。再加上WoW采用了不算多的多边形，极大地降低了游戏机器的资源耗用，加上暴雪一流的美工，铸成了既流畅又华丽的视觉冲击。日本游戏一般比较明快，色彩比较自然，纯色使用比较多，例如由史克威尔公司出品的《最终幻想》系列，日本游戏公司中SQUARE的CG动画制作水平最高，这样说应该不会有人反对。

游戏中的色彩设置，首先要考虑的是究竟先设定游戏人物的色彩，还是先设定背景的色彩。无论先设定谁，两者都不可避免地有可能冲突，需要在设计过程中不断修改。

背景的色彩配置，以动作游戏为例来简要说明一下。动作游戏一般有一系列关卡，每个关卡都有自己独特的任务和敌人，更有自己独特的环境、建筑、物品。每个关卡更应该有自己的独特的主题和色彩设置。

一般来说，一个关卡的调色板有2~3种主色彩就足够了。然后在这2~3种主色彩的基础上进行深浅明暗的变化，并加以日、夜、雨、雾等效果。

虽然在计算机中使用软件可以随意地变换颜色，但一开始进行设计的时候，很多设计师还是喜欢用传统的方法，用画笔和颜料，绘制大色块效果图。所谓大色块效果图，就是用粗大的笔触，刷出关卡的大效果。忽略各种细节，只考虑2~3种主色彩和其层次变化。大色块效果图，一般被用来试验关卡的色彩配置，获得直接快速的反馈和意见。

各关卡中的物品和财宝，一般用亮色，并且可以使它们不时闪耀发光，使得玩家能够比较容易地找到它们。

使用色彩来标志某些特定功能区域，也是一种常用的方法。这种方法在平面设计和网页设计方面也很常见，就是使用某种色彩去标志某项功能，使得用户（玩家）在一定时间后形成色彩→功能的条件反射。这样，当他进入一个新的网页或者关卡时，可以马上找到相同功能的单元或者物体。

人机界面的色彩是一个比较棘手的问题。因为人机界面实际上不属于游戏世界，它是浮游于游戏世界之上的一层，如果色彩设定得不好，对游戏世界是个干扰。更棘手的问题是各个关卡的色彩配置不同，但界面的色彩是不应该改变的，这样就有如何使得界面的色彩配置和所有关卡的色彩配置都协调一致的问题。

第三节　关于游戏三维图像与贴图的分析

三维建模是三维游戏的基础。三维模型按用途可以分为表面模型（surface modeling）和实体模型（solid modeling）两类。所谓表面模型就是在建模的时候，只创建物体表面而不考虑物体内部，创建出来的物体是一个空壳；而实体模型在建模的时候不仅考虑物体表面，而且考虑物体内部。举个例子，同样是创建一个球体，表面建模建造出来的是个空心球，而实体建模建造出来的是实心球。

三维建模按常用的技术可以分为多边形建模（poly-gonal modeling）、曲面建模和比较新的Subdivision。还有一种比较特殊的是粒子模型（Particle-system modeling）。

最简单的面就是由三个顶点（vertex）构成三角形平面，通过拼接多个三角形平面就可以构成更大更复杂的面。

所谓多边形就是用顶点定义的面来构成的物体模型。现在三维游戏中多使用的建模技术就是多边形技术。如果物体模型的多边形越分越细，数量越来越多，就可以用来模拟柔和的曲面，这种技术就叫多边形近似（polygonal approximation）。

层次结构对于越来越复杂化的建模来说，是个至关重要的部分。大多数现实中的物体都不是简单几何体，总是由若干部分组合而成的。每个部分都有自己的坐标系，当你移动旋转或变形整个物体的时候，所面对的就不只是单一坐标系下的一个几何体，而是多个几何体的集合，它们之间的位置就需要用层次结构来控制。举个最简单的例子，一个木桌，由两条腿和一个桌面组成。如果桌腿和桌面都以自己原有的坐标系为准，相互之间没有联系，在旋转和放缩整个木桌的时候就会出现问题。

建立层次结构不光是为了统一坐标系，更重要的是它是一种有效管理模型各部件的方法。层次结构一般是树状模型。创建具有细致层次结构的模型，就可以对每个部分或者几个部分分别操作，清楚明了，灵活多变。

一个比较重要的模型层次结构就是人体的层次结构。一般来说，人的骨架结构以腰部为根结点，下面延伸出左右臀部，然后是大腿和小腿之间的膝盖、脚踝和脚趾；向上则是脊柱，脊柱的块数按精细程度可以从2到5块不等，脊柱的尽头就是脖子，然后是头部；从脊柱还要分出两个肩关节，然后是手肘、手腕、手指。给出基本的人体层次结构。

像现实中一样，表面性质也是物体一类重要的参数，比如颜色、反光度、凸凹性质等。物体表面各种性质的集合称作shader。将物体表面性质定义为独立的数据类型shader，好处很多：定义好一个shader，可以复制使用在不同物体上；作为独立的数据，方便调整和衍生出新的shader；构成shader库(shader library)，方便他人和不同的项目调用。很多三维软件会提供基本shader库给客户，客户也可以根据自己的需要创建出新的shader来充实自己的shader库。

Mip mapping mip贴图：这项材质贴图的技术，是依据不同精度的要求，而使用不同版本的材质图样进行贴图。例如：当物体移近使用者时，程序会在物体表面贴上较精细、清晰度较高的材质图案，于是让物体呈现出更高层、更加真实的效果；而当物体远离使用者时，程序就会贴上较单纯、清晰度较低的材质图样，进而提升图形处理的整体效率。lod(细节水平)是协调纹理像素和实际像素之间关系的一个标准。

Max向渲染器提供了贴图的原始处理，可以让渲染器直接使用它的输出而专心于画面的质量，它包括了图形学里的4×3种贴图投射方式：(平面、圆柱体、立方体、球面)~(表面向量、景物中心、中介面法向量)。其实真正有用的只有：平面~中介面法向量、圆柱体~中介面法向量、立方体~中介面法向量、球面~景物中心、立方体~景物中心。其他的如dot product bump mapping 点积凹凸贴图：它所用的方法是对三角形上的每个像素赋予了假的法线，因此反射不是按照"真正"的平面三角形计算出来的，而是根据法线图表面的向量计算出来的结果生成了凹凸贴图的效果，让一块并非"真实"凹凸的区域看起来有3D的感觉。

第四节　关于游戏图像法向量贴图的分析

在讨论最新的贴图技术之前，先来分析一下计算机用来模拟光的照射的计算方式，所谓光能传递，就是物体表面反射物体吸收波长以外的光能在封闭环境中的面到面之间的传递。所以光能传递必须满足：1.场景封闭；2.场景内有原始的未被吸收的光能；3.传递方式为面到面。

我们之所以看到物体有不同的颜色，是因为物体表面属性决定了物体吸收一定波长的光能，而不被吸收的一部分被反射到我们的眼睛里，产生了颜色。如果一束全波段光波射到一白色物体和红色物体上（两物体靠近，都是漫反射面），则白色物体并不吸收任何可见波波长的光能（理论上，实际上它还是要吸收一部分），把接收的光能都反射出去。那么红色物体就吸收了除红色波长以外的所有可见光光能，把红色波长的光能反射出去。这样，白色物体从环境中获得的光能发生了不平衡，红色光波的能量占多数，于是，在实际中的以上情况，我们将看到两物体之间发生了光能传递。

还有一个例子，就是镜子。因为漫反射面十分粗糙，几乎每个点的法线都不同，所以光能发射的法线，就造成了辐射现象；而非漫反射面表面法线一致，所以光能反射方向一致，所有光能向同一方向反射，造成镜面现象。

要注意的是，生活中我们是在一个封闭的空间中观察物体的，就算是户外，因为空气有散射作用，所以也可以算是封闭的。就是在一定范围内光能必须趋向平衡。所以几乎所有的光能传递演示场景都是在封闭的室内，而室外的场景则必须添加大气辐射。Lightscape中的完成百分比实际是它估算的环境内辐射平衡残差（以后会讨论），但也可以看作是封闭环境中剩余的未平衡能量。

光能传递分成四种类型：漫反射~漫反射、非漫反射~漫反射、非漫反射~非漫反射、漫反射~非漫反

射。这四种传递性质各异，难以以统一的算法求解，也导致了两种完全不同的算法的产生。Raytrace光线跟踪是最早开发来解决反射、折射的涉及非漫反射面参与的光能传递的算法，它基于假设光线是一根没有大小、长度的射线，从屏幕平面投射到场景中，与可见面相交；它完全遵守反射、折射定律。所以Raytrace极其成功地解决了两种传递：非漫反射面～非漫反射面和漫反射面～非漫反射面。

Raytrace是逆向求解算法，属于递归算法，其核心为每次求交后调用自身再次求交，直到反射／折射深度达到最大值。因为场景内包含了大量的元面，所以光线跟踪的大部分运算量都集中在求交上，则软件的求交算法极为重要。BSP是最成功的求交算法之一，MentalRay刚推出之时许多人都惊叹于它的快速就是因为当时只有它应用了BSP。

BSP叫(Binary Space Partition)空间二叉树算法，即把场景分成许多子空间，每个父节点都有两个子节点。场景为最大父节点，场景下包含两个节点（左右节点），若左节点包含的元面数目大于阈值，则把左节点分成上下两个子节点，再看上下节点中的元面数目……如此剖分直到子节点深度大于阈值。当求交时只需把光线与左右节点求交，若左节点有交则只需把光线与上下节点求交，最后把光线与确定的空间节点中的有限元面求交。这样就可以节省大量无用的求交。

Raytrace完美地解决了两种传递方式，但在日常生活中我们最常见的漫反射面～漫反射面的传递（除非你住在镜子世界当中）它则显得束手无策。1984年美国Cornell大学和日本广岛大学的学者分别把热力学中的辐射度方法引入到了光能传递求解当中，成功地模拟了漫反射面之间的光能传递。于是Radiosity算法问世了。

光能与热能的性质十分相似，可以说光与热是能量的两种表现方式，光在理想漫反射面上的传递方式与热力学的辐射方式近似。因为热是向热力不均匀的地方传递的，而光也是向光能不平衡的地方传递的；而热力辐射的方式是扩散的，光能在漫反射面上的反射也可以近似表示为扩散。

Raytrace假设光线是没有大小的一条射线，但漫反射面的表面十分粗糙，几乎每一点上的光线都有不同程度的偏离。因为是从屏幕上出发向场景采样，所以Raytrace也在某种程度上用一根光线的大小抹杀了很多不能用有限采样表示的信息（如用320×240表示一个十万面的球，则很多极点的元面被忽略，因为屏幕上的光线只能和一个元面有交）。Raytrace无法较精确地采样漫反射面上的光照信息，那就更无法表现漫反射面的光能传递了。

游戏角色贴图和一般影视级别角色的区别在于，面数少，贴图更是要少，要小，在有限的面数和尺寸里，要表现最好的效果，就是游戏角色贴图的最高境界。我这个模型目前是2500面左右，基本属于天堂2级别（只是说说，并不真的属于人家那种级别），可以基本表现一些东西，但是很多细节还要靠贴图来实现。贴图烘焙技术源自于软件渲染模块，最早用在建筑漫游中。将含有光线信息的贴图烘焙出来→再将烘焙完的贴图贴回模型→再渲染出动画序列帧→进行后期编辑。由于游戏中的即时光影变化，用实时光影的算法会比较占用资源，所以就有了将光线信息附加在贴图上的做法，但是由于在贴图上手绘的光影信息可能不符合。

但随着游戏引擎的不断更新，其对图像部分的支持与模拟真实自然的能力也更加强大，这就使得原本只有在静止画面或高清晰度的CG动画中出现的图像得以在游戏即时演算画面中出现了。因为真实的光线照射，所以就有了将场景在3D软件中进行统一的灯光照明，再烘焙贴图的方法。EA的《战地》系列游戏中采用了贴图烘焙技术。这样节省出的资源可以更多地用在别的方面，比如增加同屏显示人数，这样可以更好地体现出战场上人烟稠密的场面。

游戏为了达到光影或图像的透明效果都会采用AlphaBlend技术。所谓AlphaBlend技术，其实就是按照"Alpha"混合向量的值来混合源像素和目标像素，一般用来处理半透明效果。在计算机中的图像可以用R(红色)、G(绿色)、B(蓝色)三原色来表示。美国ID software软件公司创始人John Carmack，在2007年的世界开发者会议上该公司推出了最新开发的ID技术5平台，并发布了相关游戏内部贴图技术范例视频，游戏内部贴图技术使艺术家们可以很轻易地将数千兆字节的高质量材质贴图赋予角色。

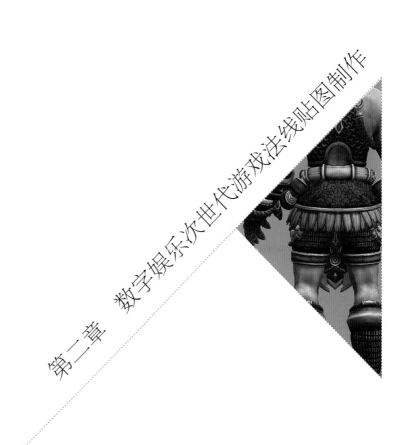

第二章　数字娱乐次世代游戏法线贴图制作

第二章 数字娱乐次世代游戏法线贴图制作

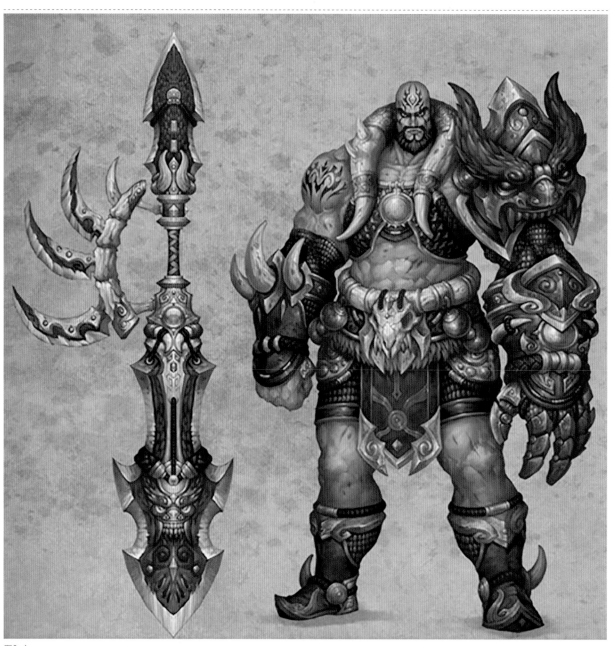

图2-1

　　首先找到我们要做的原画,不要急于去制作,开始
时先分析原画,想好再动手(如图2-1)。

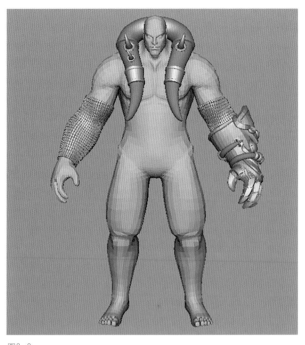

图2-2

开始在三维软件里创建体型，添加身上的装备
（如图2-2、2-3）。

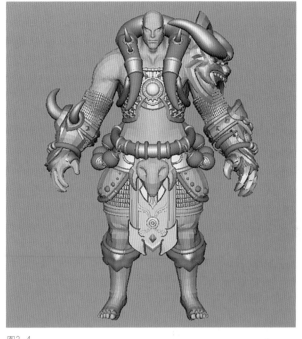

图2-4

这时我们需要注意的是添加盔甲的同时不要把它
的体型弄错了，时刻保持休型的正确性（如图2-4）。

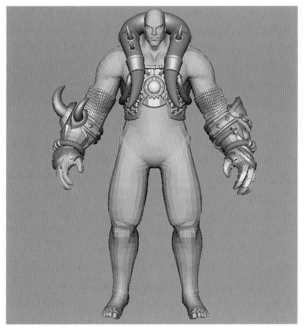

图2-3

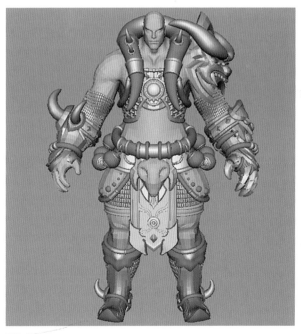

图2-5

把所有身上的装备都摆放好看一看整体的效果，
之后我们把模型导入到Zbrush进行雕刻，有一些对称
的盔甲我们可以把它在放坐标中心，方便之后再雕刻
（如图2-5）。

图2-6

图2-8

　　由于这个肩上的盔甲是对称的，之后还需要在Zbrush里雕刻，所以我把它放在了坐标轴中间，方便之后再制作（如图2-6）。

图2-7

图2-9

　　这个手臂上的盔甲也同样是对称的（如图2-7～2-9）。

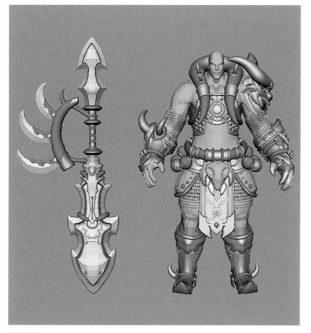

图2-10

图2-12

在Maya要做的部分已经做完了，开始导入Zbrush
（如图2-10）。

图2-11

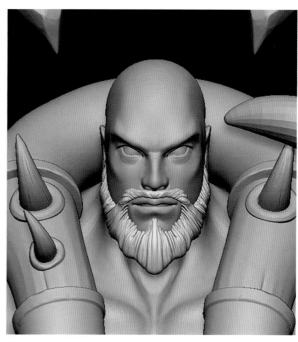

图2-13

看好原画上的细节，把模型雕刻到最精细，注意
它的层次（如图2-11～2-13）。

图2-14

图2-16

　　金属盔甲上肯定会有一些破损、刮痕，这些都需要雕刻出来，这样会使模型更加真实（如图2-14～2-17）。

图2-15

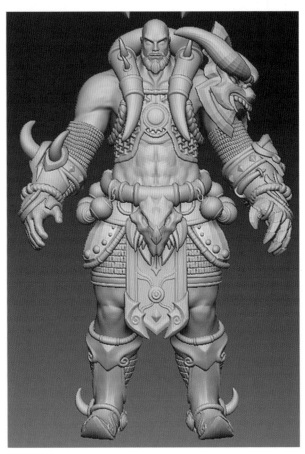

图2-17

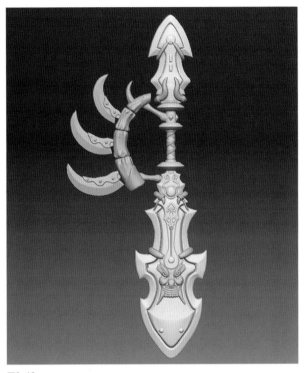

图2-18

图2-20

高模制作完成后，我们开始给高模进行拓扑。我用到的是TopoGun软件（如图2-18、2-19）。

拓扑之后我们会得到一个低模，再导入到Maya或Max里拆分UV（如图2-20、2-21）。

图2-19

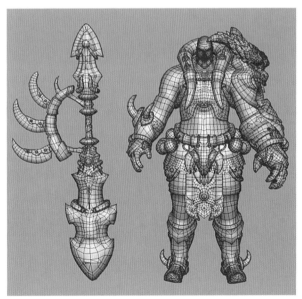

图2-21

图2—22

把UV合理地摆放好，接下来开始烘焙法线贴图和AO贴图（如图2—22）。

图2—23

第一步加载高模（如图2—23）。

图2—24

图2—25

第二步加载低模，第三步更改输出路径，大小选择输出什么纹理，点击Generate Maps（如图2—24、2—25）。

图2—26

图2—27

图2-26是法线贴图，图2-27是AO贴图。

图2—28

开始制作颜色贴图。先添加固有色，再添加纹理（如图2—28）。

图2-29

图2-31

再进一步细致地深入刻画，不断地调整（如图2-29）。

图2-30

图2-32

颜色贴图画完之后，开始画高光贴图，高光贴图是控制模型不同纹理的质感（如图2-30、2-31）。

最后我们把法线贴图、颜色贴图、高光贴图贴在模型身上会得出以下的效果（如图2-32～2-37）。

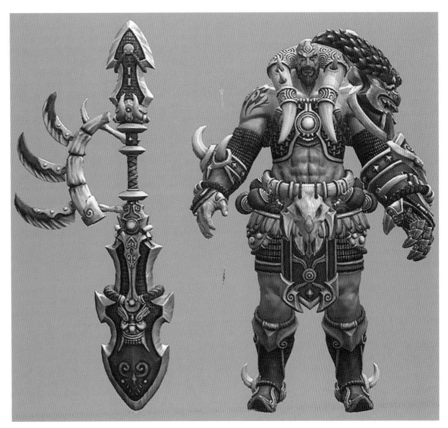

图2-33

图2-34

图2-35

图2—36

图2—37

第三章　数字娱乐次世代游戏三维模型制作

第三章　数字娱乐次世代游戏三维模型制作

一、熊怪模型制作流程

图3-1-1

图3-1-2

1.这里我们用Maya2011软件来制作熊怪模型，打开Maya2011，首先我们用多边形创建出熊怪模型（如图3-1-1）。

2.因为要做的模型身体是对称的，我们给多边形中心循环加线（如图3-1-2），删掉一半，我们可以制作一半，再复制另一半（Ctrl+Shift+D）（如图3-1-3）。

图3-1-3

图3-1-4

3.我们开始调节熊怪的形体结构，主要用到挤压与加线命令（如图3-1-4）。调节多边形的点、线、面，使多边形达到我们想要的形状。Extrude（挤压），Split Polygon Tool（自由加线），Insert Edge Loop Tool（循环边加线）。

4.大体形状已经有了，接下来我们增加模型线段数，不断地调节形体。

一步一步地让模型的细节变得丰富，这时要注意的是模型的布线，随着它的形体变化（如图3-1-5、3-1-6）。

图3-1-5

图3-1-6

5.现在模型的身体这样基本可以了，（如图3-1-7）更多的细节我们之后可以用Zbrush来完成，下一步我们创建盔甲（如图3-1-8）。

图3-1-7

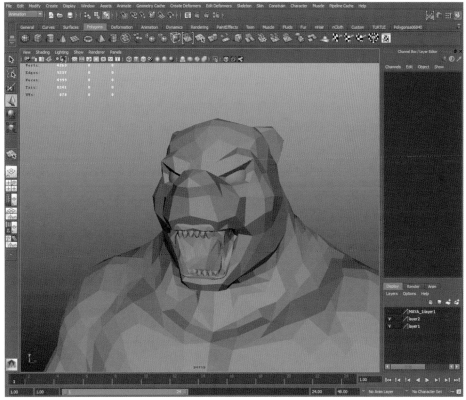

图3-1-8

图3-1-9

6.注意这些小部件的比例，调节好它们的位置（如图3-1-9、3-1-10）。

图3-1-10

7．注意它们的质感，比如金属、木质、皮纹，它们的硬度是不一样的，制作模型时就要注意它们材质软硬的关系和前后叠加的关系（如图3-1-11、3-1-12）。

图3-1-11

图3-1-12

图3-1-13

8. 不断地添加细节，使模型更完整，一定要把它的威猛的气质表现出来（如图3-1-13、3-1-14）。

图3-1-14

9.让每一个部分都有层级关系，这样模型看起来更细致（如图3-1-15～3-1-20）。

图3-1-15

图3-1-16

图3—1—17

图3—1—18

图3-1-19

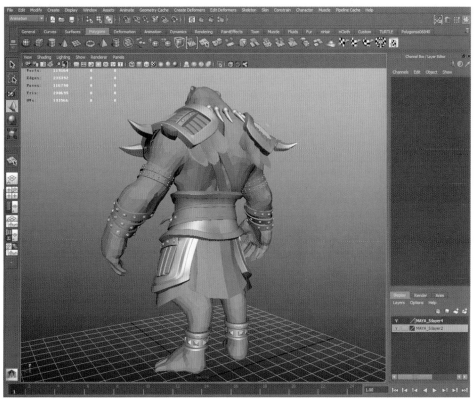

图3-1-20

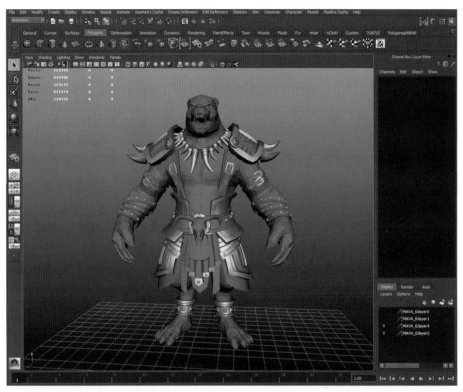

图3-1-21

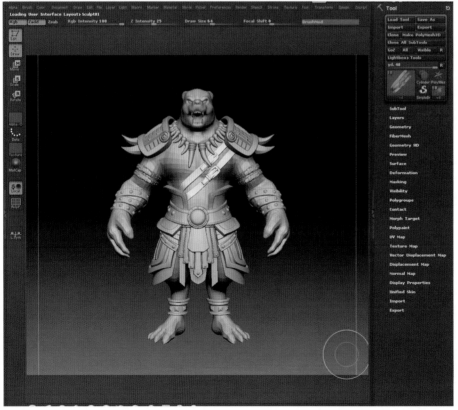

图3-1-22

10.这时熊怪身上的所有盔甲、小部件都做出来了。接下来开始导入Zbrush软件增加更多的细节。我们要一个一个导出OBJ文件，再导入Zbrush（如图3-1-21、3-1-22）。

Zbrush里我们可以给模型增加更多的面数，这样我们可以雕刻出更多的细节。

这些是Zbrush自带的笔刷，常用的就这些（如图3-1-23~3-1-25）。

Standard（标准）笔刷，Move是（移动）笔刷，它可以很方便地调节形体。按住Shift键是（圆滑）笔刷。这些笔刷都可以配合下面这些Alpha命令来使用，可以帮助我们实现更理想的效果。

图3-1-23

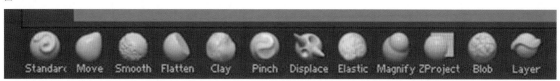

图3-1-24

图3-1-25

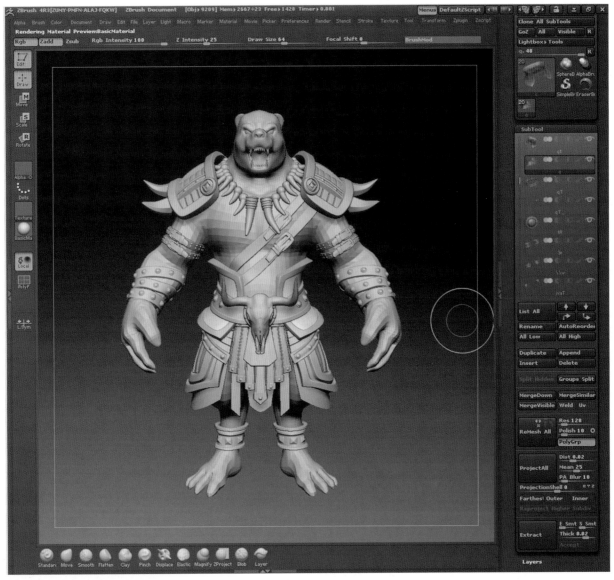

图3-1-26

图3-1-27

11.开始编辑模型，首先就是给模型加级（增加面数）（如图3-1-26）。

Divide是增加模型级数，每点击一次是增加一级，一般我们加到6级就可以了。开始时是从1级开始雕刻，不断地加级数同时也要不断地增加模型的细节，注意要不断地调节模型的形体（如图3-1-27）。

12.找一些其他的图片
参考。来帮助我们更快、更
合理地来完成模型。这时模
型身上的胸毛，让模型看起
来更凶猛些。这里我用到的
笔刷是Standard（标准）笔
刷（如图3-1-28）。

因为模型整体不是合
并在一起的，所以我们要把
模型的每一个部分都加级数
（如图3-1-29）。

图3-1-28

图3-1-29

图3-1-30

13.这时候我们需要注意的是要区分皮肤、布料、金属的质感。注意它们的层次（如图3-1-30）。

这是个金属，我们用平滑笔刷把它的棱角处平滑一下，使它看起来更硬些（如图3-1-31）。

图3-1-31

14. 同样肩甲处也是同样处理，都是金属质感。这样我们的高模基本就雕刻完成了，但是现在模型的面数很高，我们需要给模型进行拓扑低模，之后我们用这个高模和拓扑后的低模进行烘焙法线，贴到拓扑后的低模身上，使低模达到高模精细的效果（如图3-1-32、3-1-33）。

从Zbrush中导出OBJ格式文件，再导入TopoGun软件里，进行低模制作。

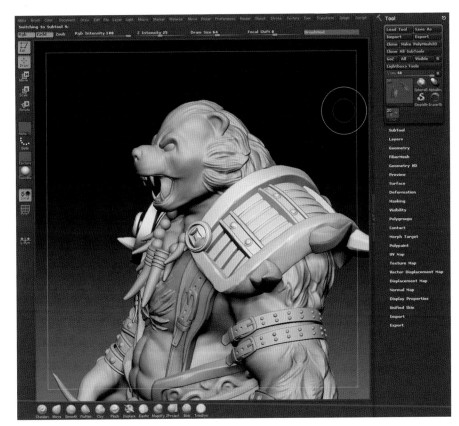

图3-1-32

图3-1-33

图3-1-34

图3-1-35

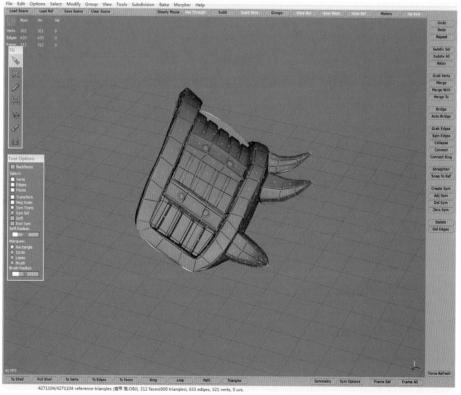

图3-1-36

15.Topo Gun是一款很简单的软件,视窗操作和Maya一样,常用到的命令就上图这几个(如图3-1-35)。

把高模完全地包裹上,之后导出OBJ文件再导入Maya中,进行给模型拆分UV(如图3-1-34、3-1-36)。

16.这是拓扑之后的低模效果。

拆分UV之后必须把所有的UV放到灰色的正方体内,之后我们要用高模和低模进行烘焙法线贴图(如图3-1-37~3-1-39)。

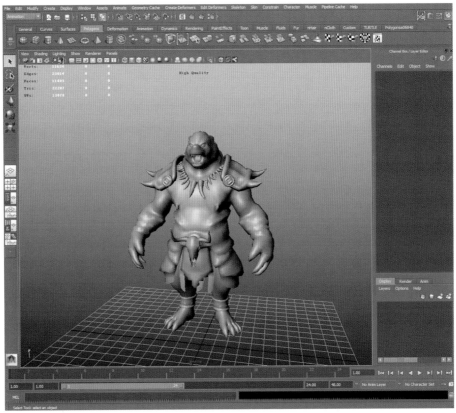

图3-1-37

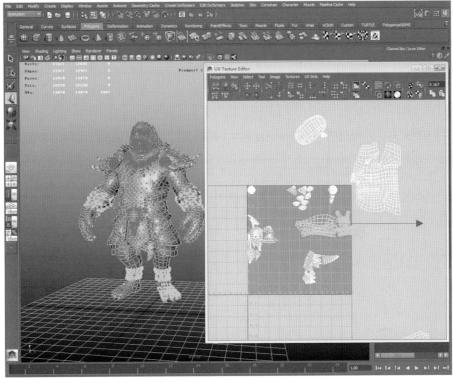

图3-1-38

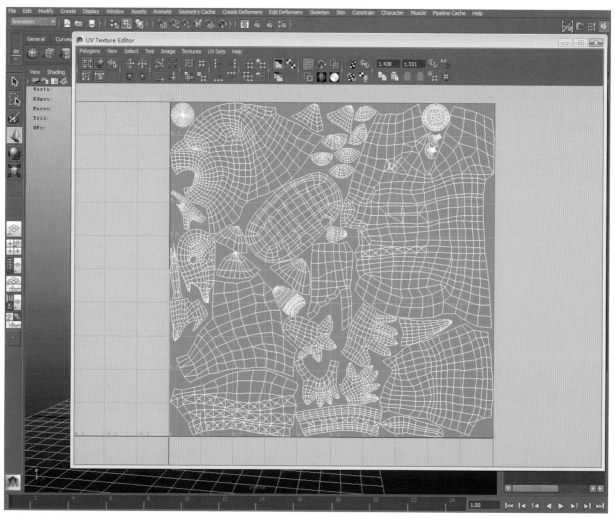

图3-1-39

17.打开xNormal软件，加载高模，加载低模（如图3-1-40~3-1-43）。

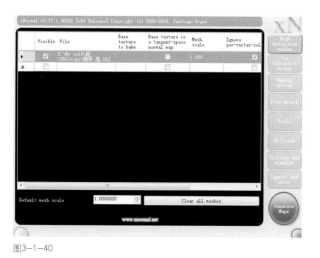

图3-1-40

图3-1-41

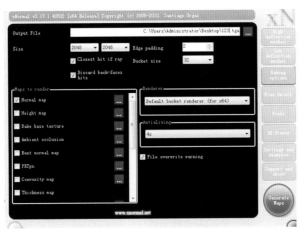

图3-1-42

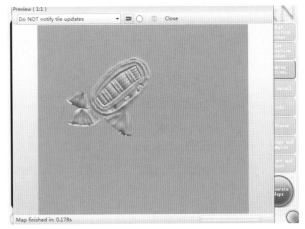

图3-1-43

图3-1-44

18.设置输出路径和输出贴图尺寸。

把每一部分模型都进行烘焙法线贴图，之后用PS合成一张贴图（如图3-1-44）。

19.烘焙法线贴图之后，我们回到Maya里，把贴图贴到低模身上。大家可以看到下图是我们贴完之后的效果，这样我们的低模也达到了高模的效果（如图3-1-45、3-1-46）。

图3-1-45

图3-1-46

图3-1—47

20.从Maya中导出模型的UV，放到PS中进行绘制贴图（如图3-1-47、3-1-48）。

首先想好模型每一块都是什么材质和颜色，先添加颜色，之后再叠加纹理。

颜色贴图绘制完之后，我们还要给模型绘制高光贴图，使模型达到更真实的效果。

图3-1—48

这是低模在没有创建灯光的状态下的显示效果（如图3-1-49、3-1-50）。

图3-1-49

图3-1-50

图3-1-51

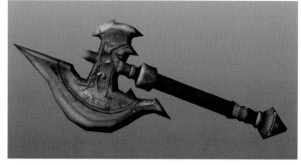

图3-1-52

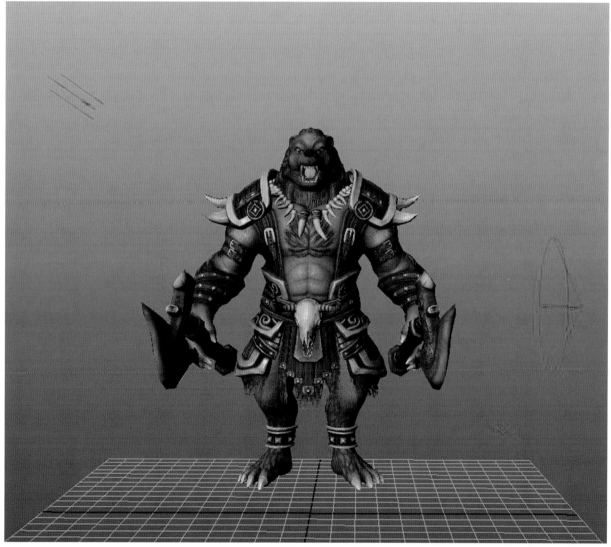

图3-1-53

21.给模型创建个武器。

给武器绘制贴图，摆到模型身上合理的位置（如图3-1-51～3-1-53）。

22. 接下来创建灯光（如图3-1-54~3-1-57），模拟真实环境下的光影效果。

创建（SpotLight、Directional Light）调节灯光的位置。

虽然灯光已经创建了，但是现在我们还是看不到灯，要想在视图窗口里显示灯光，我们就必须在视图菜单下开启灯光显示。

开启灯光后再看一下模型，我们创建的灯光就出现了。

图3-1-54

图3-1-55

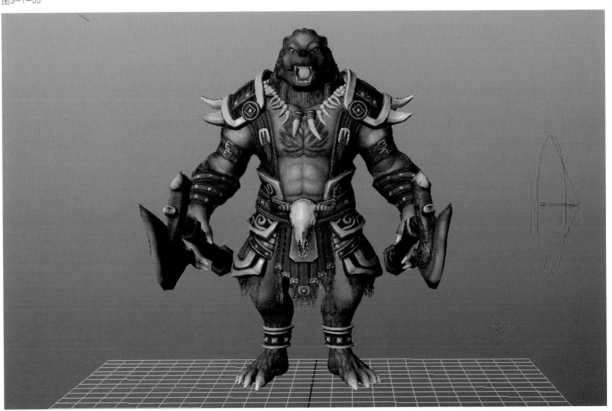

图3-1-56

图3-1-57

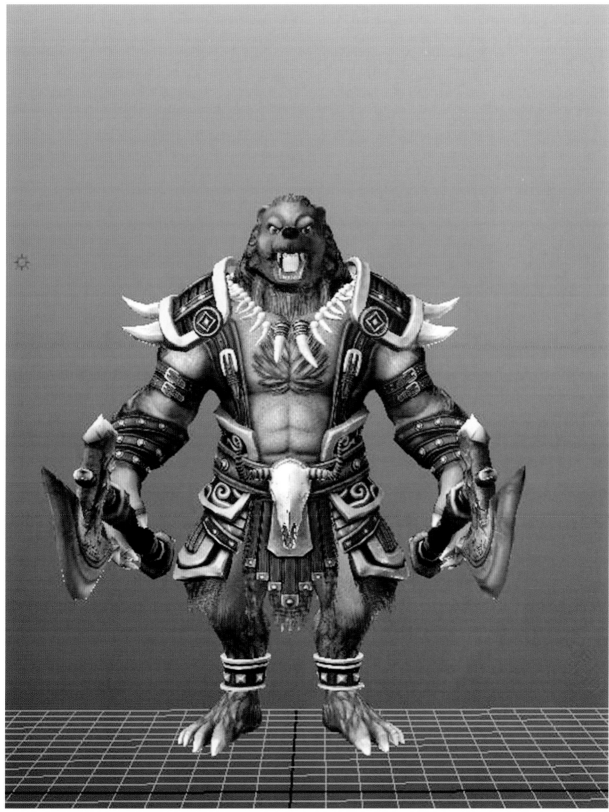

二、尾锤龙制作流程

1.在制作模型前参考资料构思好大型和效果，建模大致分为Maya建造中模、Zbrush雕刻高模和Topogun拓扑低模。若要高模的细节，首先做出高模前的中级模型，要求基本做出大效果，因为这个不是最后要用的模型也可以不必太过复杂，布线简单流畅方便下一步细节雕刻。

2.在Zbrush里雕刻高模用移动和标准雕刻工具对模型进行调整和大体的雕刻，在这一步雕刻过程中不要急着去雕刻一些细节，先是对大的结构和形体转折进行雕刻。慢慢增加级别逐步雕出皮肤皱纹、指甲等细节。雕刻的时候要在写实的基础上增加可爱的元素迎合儿童的审美，比如甲壳上的刺就不要太锋利，表情和蔼、大眼睛等。最后细分到六级，尾锤龙高模就可以完成了（如图3-2-1）。

图3-2-1

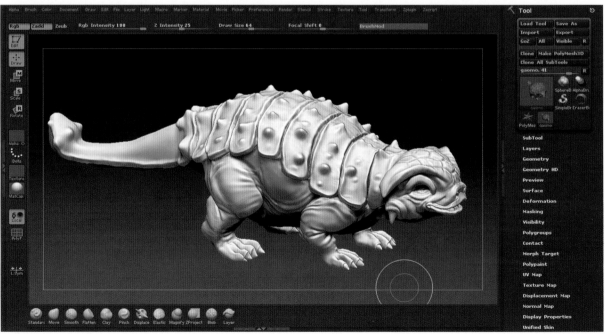

图3-2-2

图3-2-3

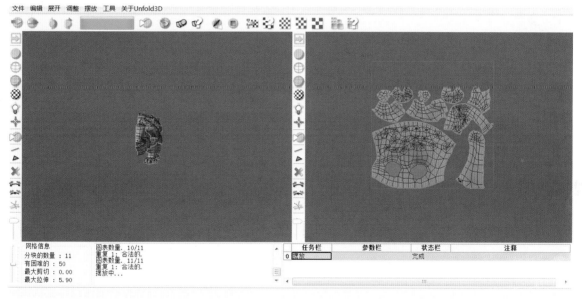

图3-2-4

3.在Topogun中拓扑低模，布线尽量均匀工整，方便以后UV的拆分和动作制作。建模时尤其要注意关节处的处理，这个地方千万不能太省面数，这关系到以后动作的调整，如果面数过少调动作时会出现犀利的锐角影响美观，关节处要多加几条线。尽可能节省面数，有些不必要的四边面可以用三角面来结束。高模要被低模包住，不要有突起的点。这就是我们最终要用的模型（如图3-2-2）。

4.因为恐龙身体结构是对称的，所以在编辑的时候可以只编辑一半。拓扑结束后导出一半的OBJ格式低模，导入Unfold3d展出UV（如图3-2-3）。

5.将展过UV的模型导入Maya，在Maya里将另一半低模镜像过去，合并中间点。要争取在有限的空间内达到最好的贴图效果，在UV编辑器中还要手动摆放UV，尽量将框内每一寸空间都占领。UV之间不要太远也不要太近，最好保持在3个像素之间最佳（如图3-2-4、3-2-5）。

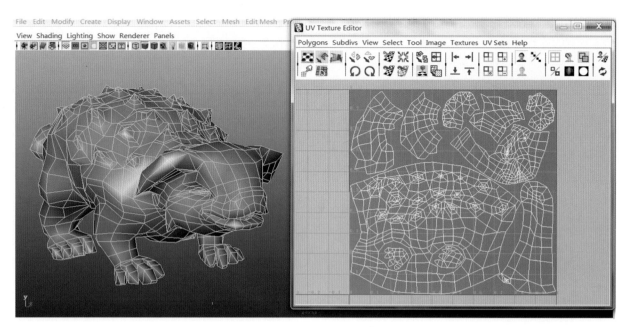

图3-2-5

图3-2-6

图3-2-7

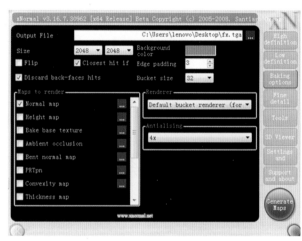

图3-2-8

图3-2-9

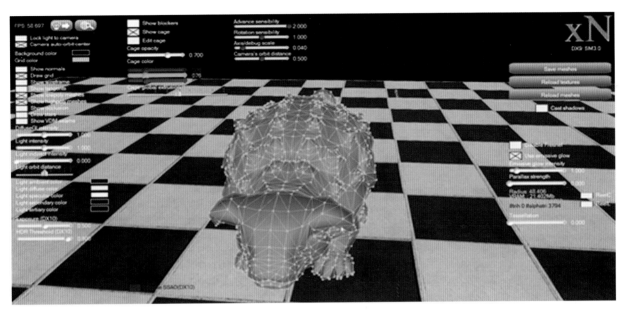

图3-2-10

图3-2-11

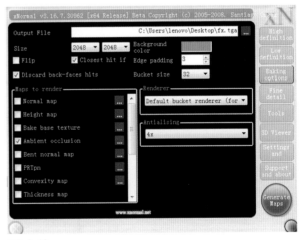

图3-2-12

6.整合好UV，我们要开始做最核心的一部分工作了，那就是烘焙Normel贴图和AO贴图。xNormal是很不错的次世代游戏制作工具，最主要的是渲染速度快，是普通Max、Maya等几倍的速度。打开xNormal，在Normal中high definition栏中添加高模，在Low definition栏中添加低模（如图3-2-6~3-2-10）。

7.在Baking options栏中，Output file后选择储存路径，像素Size为2048×2048，将出血量Edge padding选为3，抗锯齿选择为4×，最后在烘焙模式Normal map前画钩。

8.进入模型贴图浏览界面前先回到第一栏将高模关掉，在3D viewer栏中，点击Launch viewer进入后，先按Show cage在Cage global extrasion下调节封套大小，封套要完全包裹住模型，按Seve meshes保存，按键盘Esc退出回到3D viewer界面。再回去打开高模，点击右下角Cenerate maps开始烘焙（如图3-2-11、3-2-12）。

9.烘焙出法线贴图再回到Baking options，选择在Ambient occlusion前打钩，按Cenerate maps开始烘焙光影贴图（如图3-2-13）。

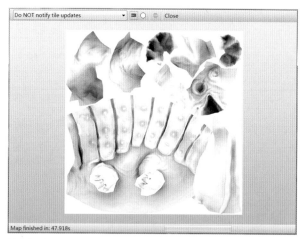

图3-2-13

10.按住Shift将光影贴图和UV导入PS。把UV放置在最顶层调为"排除"（如图3-2-14），把ＡＯ贴图放在第二层调为"正片叠底"，现在就能很清楚地看清纹路和大体明暗关系了。因为角色的生存环境，整个身体不可能很干净，所以我们需要给它添加一些灰尘和脏点。再新建三个文件夹，分别命名c颜色、w纹理、z脏迹，当图层多的时候也会方便管理。首先开始绘制颜色贴图c（如图3-2-15）。

11.用钢笔工具画出选区，选择接近恐龙肤色的颜色在c夹中添加底色（如图3-2-16）。

图3-2-14

图3-2-15

图3-2-16

12.回到Maya在Window—Rendering Editors—hypershade打开材质球。选择Blinn材质球点击模型，在材质球上向上拖拽鼠标，选择Assign material selection赋予模型材质（如图3-2-17）。

13.赋予模型材质后双击Hypershade栏中材质球，出现右栏点击color后黑白图标出现左框，在里面选择File，在Image name中添加存好的贴图。打开上栏的黑白方形按钮"在视图中显示贴图"。绘制贴图过程中要时时在Maya里观察，以免产生贴图扭曲（如图3-2-18）。

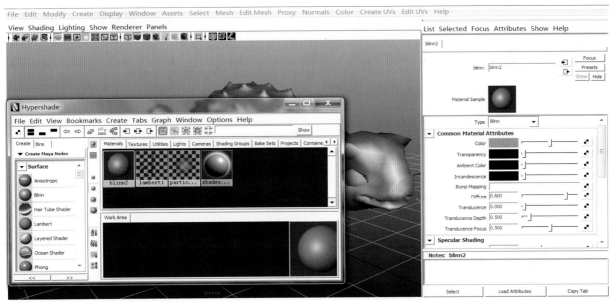

图3-2-17

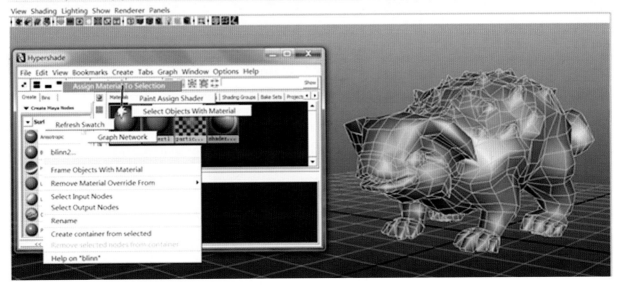

图3-2-18

图3-2-19

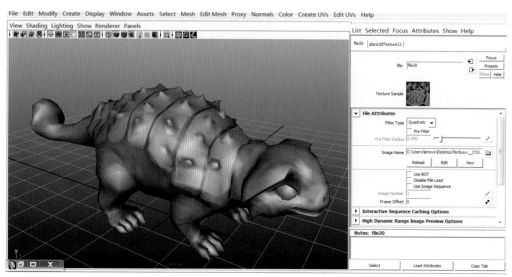

图3-2-20

图3-2-21

14.继续在PS里绘制贴图。通过资料了解到尾锤龙背部有甲壳而且长年累月磨损会较严重，所以颜色较重。肚子、脖子皮肤柔软的部位，颜色应较上身浅。再画出眼睛和指甲，眼睛图层要选为外发光看起来会更具神采（如图3-2-19～3-2-28）。

图3-2-22

图3-2-23

图3—2—24

图3—2—25

图3—2—26

图3—2—27

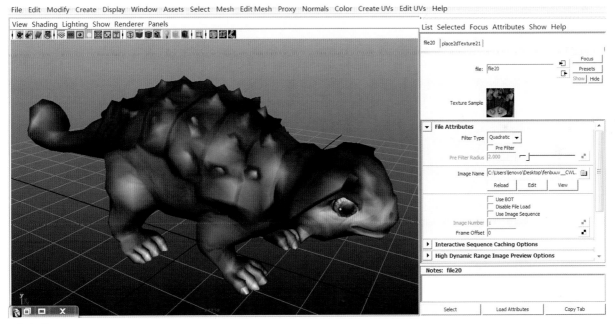

图3—2—28

15. 进入w纹理层，选择合适的皮纹材质图片，去色叠加在纹理较粗糙的地方。背部甲壳处叠加干裂坚硬的纹理贴图，纹理走向选择较直较硬的。头部甲壳处叠加较小的干裂纹理贴图。脚上叠加粗糙类似鳞片的贴图。皮肤的地方要有褶皱。需要在叠加的图层的地方应适度降低透明度。然后回Maya里看叠加完纹理贴图的效果（如图3-2-29～3-2-37）。

图3-2-29

图3-2-30

图3-2-31

图3-2-32

图3-2-33

图3-2-34

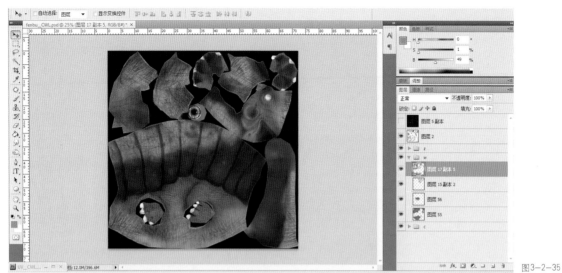

图3-2-35

图3-2-36

图3-2-37

16.进入脏迹z层，首先在头部、下颚、甲壳边缘容易形成水渍的部位叠加流水渍贴图，下凹处最容易存积污渍。甲壳处叠加划痕，局部用小的裂纹增强坚硬的质感。叠加身体尤其脚上的泥土脏迹。绘制脏迹层使模型更具有真实可信性。脏迹、纹理、颜色图层叠加完成后在图层最上层按Shift+Alt+E合并图层（如图3-2-38～3-2-54）。

图3-2-38

图3-2-39

图3-2-40

图3-2-41

图3-2-42

图3-2-43

图3-2-44

图3-2-45

图3—2—46

图3—2—47

图3—2—48

图3-2-49

图3-2-50

图3-2-51

图3-2-52

图3-2-53

图3-2-54

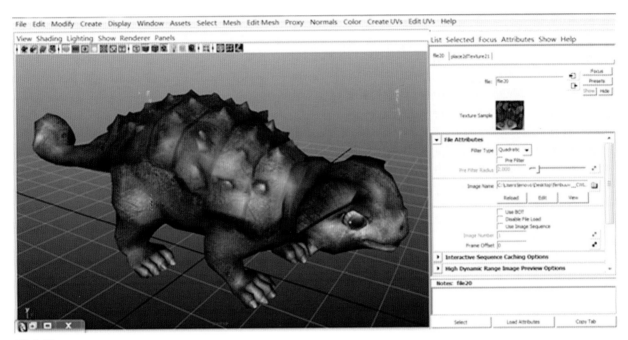

图3-2-55

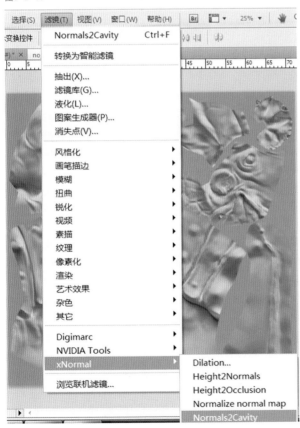

图3-2-56

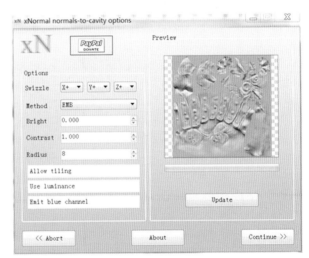

图3-2-57

图3-2-58

17.将法线贴图导入PS，选择滤镜—Xnormal—Normals 2 Cavity出现下框（如图3-2-55～3-2-57）。

18.选择Continue完成后，按住Shift键拖拽到颜色贴图最上层里，调为叠加模式（如图3-2-58～3-2-61）。

图3-2-59

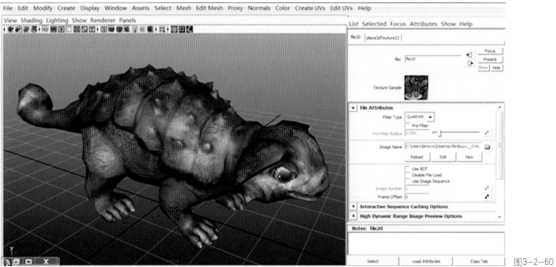

图3-2-60

图3-2-61

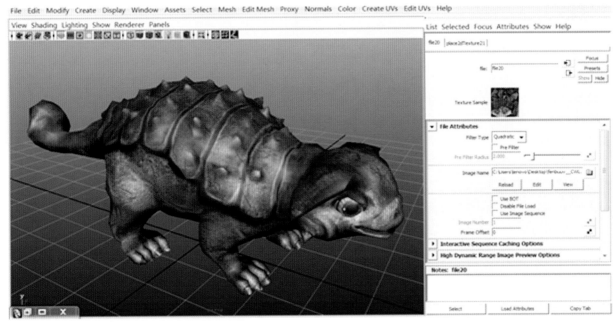

图3-2-62

图3-2-63

19.叠加Normals2 Cavity图层后效果。更显自然柔和。

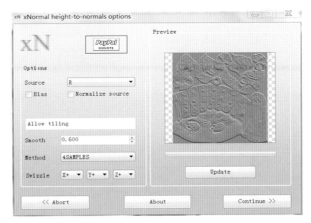

图3-2-64

20.按Ctrl+Alt+E合并图层用加深减淡工具，提亮亮部加深暗部，再降低饱和度，提高对比度，降低亮度（如图3-2-62）。

21.颜色贴图完成后，就要2D法线贴图的制作了。为了增强模型的真实感，我们对贴图绘制完的一些细节在建高模时没能体现的，这时需要用Photoshop对一些纹理进行2D转法线。把颜色贴图打开，滤镜—xNormal—Heigh2 normals—Continue转成2D法线贴图，按Shift叠加到之前烘焙的法线贴图上，因为小恐龙的皮肤纹理较浅，着重体现甲壳处的质感即可，所以只保留甲壳部分的2D贴图，把其他地方扣除掉（如图3-2-63、3-2-64）。

22.保存最后要的法线贴图后，回到Maya，在右栏中点击Bump mapping—File。出现右栏后将use as 选为Tangent space normals。将法线贴图添加到Image name。打开上栏红色方块按钮"在视图中显示法线"。添加后我们发现模型颜色变得过于灰暗，可以通过调节Ambient color改变贴图亮度（如图3-2-65～3-2-69）。

图3-2-65

图3-2-66

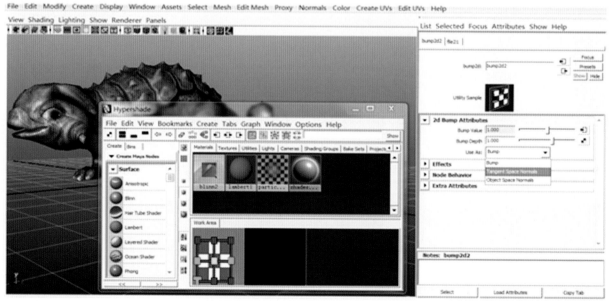

图3-2-67

图3-2-68

图3-2-69

　　23.当光照射到模型时，为了要显示出其表面属性还要绘制高光贴图。首先将颜色贴图饱和度调零，调节曲线降低到合适的位置使整体偏黑，亮度调低，对比度调高。新建两张图层，蒙版都填充为黑色，分别将两个图层的曲线一张调亮一张调暗，用笔刷画出亮部和暗部。亮光部分画白，背光地方画黑。绘制完成后将其添加在Maya右栏Soecular color中（如图3-2-70～3-2-76）。

图3-2-70

图3-2-71

图3-2-72

图3—2—73

图3—2—74

图3—2—75

图3-2-76

图3-2-78

24.三种贴图画完之后，打开PS和Zbrush开始修贴图接缝，导入OBJ格式低模后，在Texture—Import添加颜色贴图，按Flip v翻转贴图，在右栏Texture map栏中点方形，在出现左侧栏中选翻转后的贴图。选中后我们要的贴图会显示在刚才点击过的方框中（如图3-2-77~3-2-80）。

图3-2-77

图3-2-79

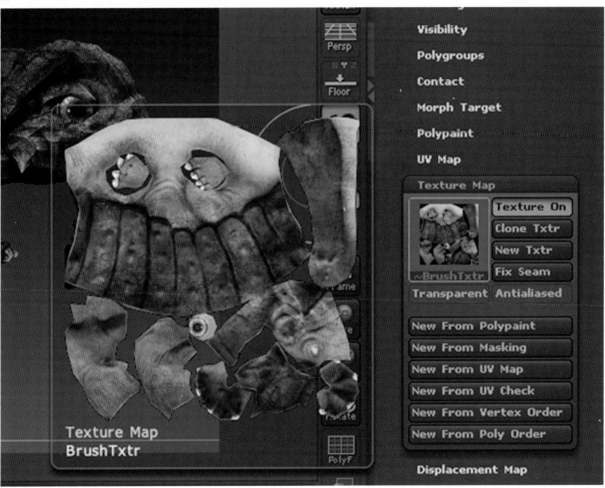

图3-2-80

图3-2-81

图3-2-83

图3-2-82

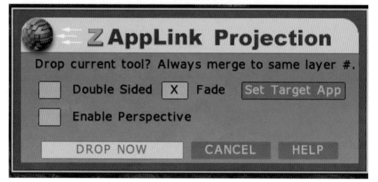

图3-2-84

25.调整接缝角度后，按G键，出现带黑白球体的话框，按键盘Enter。点开上栏中Document—Zapplink后会直接跳转到PS界面（如图3-2-81～3-2-84）。

26.先用修补工具修掉图片上的接缝，再将最上面两个图层合并，弹出框后选择应用Ctrl+S后回到Zbrush，点OK。所有接缝都修完后，在上栏Texture中将贴图反转回来，后按Export将贴图导出。用我们修完接缝的贴图替换掉Maya里原来的颜色贴图（如图3-2-85～3-2-90）。

图3-2-85

图3-2-86

图3-2-88

图3-2-89

图3-2-87

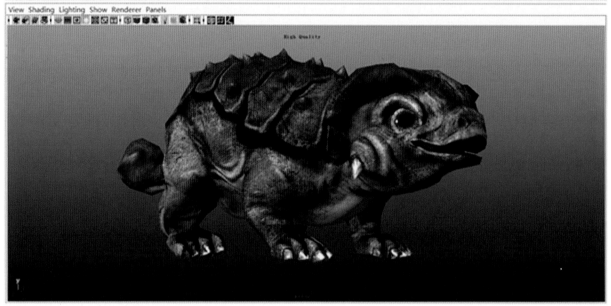

图3-2-90

图3-2-91

图3-2-92

27.到这里,整个尾锤龙的贴图就绘制完成了。下一步根据它的生活习性绘制地表贴图,作为大型兽龙种之一,长期在溪流和水没林这类草木生长茂盛的地区栖息,食性为草食性,在疲劳时会寻找木头吃。了解了这些就会构思好我们要画的是一个草木茂盛又靠近溪流的恐龙栖息地。首先在PS里建一张空白A4纸(如图3-2-91、3-2-92)。

28.选择一张质量较高的俯视角度的草地图片,按住Shift拖入A4纸中。要避开大面积的颜色重复以及配合稍后摆放树木、石头的位置。我们把局部地方用修补工具圈出来,按Ctrl+J单独建立图层,按Ctrl+U调色相/饱和度,比如被石头遮挡的草地颜色要偏黄。打破色彩单一也会让整体环境看起来可爱。颜色调到合适满意后合并回这两个图层,用修补工具修去僵硬的连接处,调到自然缓和为止(如图3-2-93~3-2-95)。

图3-2-93

图3-2-96

图3-2-94

图3-2-97

图3-2-95

图3-2-98

图3-2-99

29.找一张高清溪流图片放到草坪图层上面,选择放置在图片角落或边缘地方,为的是不妨碍尾锤龙活动。如果用俯视角度不够标准的图片就用石头巧妙地来遮盖溪流沿岸的侧面,调节透明度使过渡自然和谐。考虑到溪水的水流都很小,并且清澈见底,所以选择干净的石头用"强光"的叠加方式放在水流中间,同时调节透明度(如图3-2-96~3-2-98)。

30.在草坪上添加碎石和空地。场景的2D部分就绘制完成了(如图3-2-99~3-2-101)。

图3-2-100

图3-2-103

图3-2-101

图3-2-104

图3-2-102

图3-2-105

31.在Maya里建一张A4大的地面，同样选用Blinn材质，附上材质球和地面贴图。下一步添加3D的花草、树木、石头。溪流边通常有石头和小花，溪流的对面我们设计为森林，要摆放高大的树木，中间用中等长度的花草过度。注意不要把3D植物摆在场景中间，要像溪流一样放在四周才不妨碍小恐龙的运动。到这里我们小恐龙的建模部分就全部制作完成了（如图3-2-102~3-2-105）。

第四章　数字娱乐次世代游戏流程设计

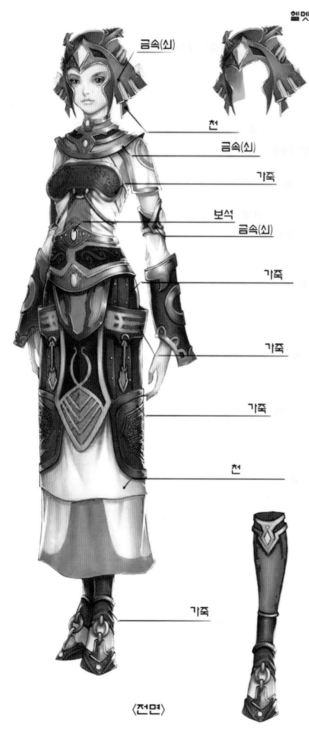

图4-1

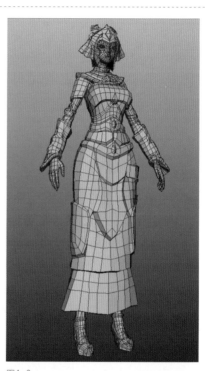

图4-2

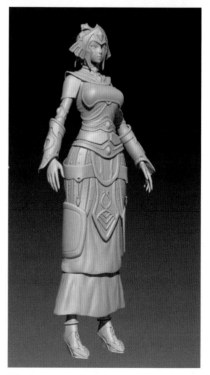

图4-3

图4-4

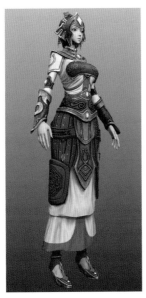

图4-5

看完图4-1~4-5后,肯定有很多的问题在脑海中浮现了,不知道制作次世代角色应该从哪做起,下面我会把整个制作过程毫无保留地写出来,与大家分享。

我们开始制作模型。

首先我们先找好一个标准的素模,可以先到Zbrush,根据原画调整模型的大概体型,使之与原画形态相同。调整完我们输出OBJ模型到Maya里创建装备。首先从素模中复制出装备(如图4-6~4-8)。

图4-7

图4-6

图4-8

在这里要强调一下，一般金属会有一个高光带，所以我们要做出一个漂亮的高光带来表现它的质感。挤出的面后一定要导边，导完边后要在两侧卡线，按3号键圆滑显示，观察圆滑后的效果（如图4-9）。

接下来详细讲解一下导边卡线的注意事项。我们以一个box为例（如图4-10）。

把上面的面缩小，区分出顶面和侧面。使模型有厚度，体积感更强，同时可以保证在后期中烘焙出的法线贴图效果更好。然后选中线进行导边（如图4-11、4-12）。

然后在两侧卡线（如图4-13）。

按3号键观察一下圆滑后的效果（图4-14）。

图4-11

图4-9

图4-12

图4-10

图4-13

图4-14

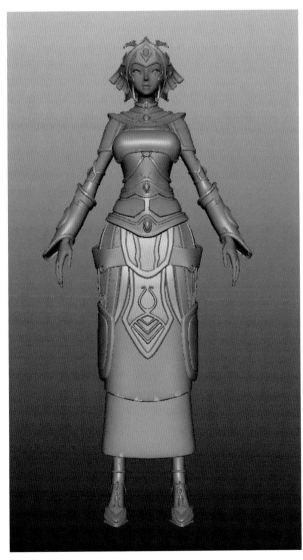

图4-15

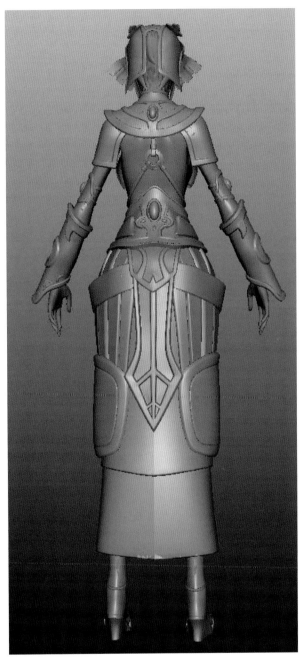

图4-16

通过上面的一些方法，我们可以将其他的装备创建出来，并用blinn材质球观察。最终我们在Maya中得到模型（如图4-15、4-16）。

图4-17

图4-18

　　将这些模型清空历史，检查错面后将各个部分模型导出obj到Zbrush中进行雕刻，更深一步地去细化模型（如图4-17）。

　　由于之前在Maya中盔甲部分已经做得差不多了，我们只需在Zb里调节一下大形，雕刻一些划痕及破损。然后着重雕刻一下布料部分。在这里对模型加级，3～4级时雕刻出布褶的大概走向与形态（如图4-18）。

在4～6级时进行深入雕刻（如图4-19）。

模型在Zbrush中的制作就结束了。细心的读者可能会观察得比较仔细，角色盔甲及护具上还有很多花纹没有雕刻。这时不要着急，我们可以到PS插件把花纹进行转法线进行叠加。

我们可以将做成一体的模型合并导出（如肩甲、衣服、腰部盔甲、裙子都可以合并在一起导出），进行下一步拓扑。

我们运用Topogun进行拓扑，之所以用这款软件，是因为该软件比较傻瓜，操作方便，便于掌握。不了解这款软件的同学可以百度一下，会有丰富的资源让你学习。这里我只着重讲解流程，给大家理清思路。为节省时间和资源，我们只需拓扑一半就可以（如图4-20）。

拓扑完的模型我们导入Maya中对称复制另一半，进行展UV（如图4-21）。

展完的UV我们要将所有的像素进行平均，这时给模型一个棋盘格贴图，调整UV的大小。把脸与手的UV放大，使脸部与手部在绘制贴图时的细节更丰富（如图4-22）。

图4-19

图4-21

图4-20

图4-22

图4—23

图4—26

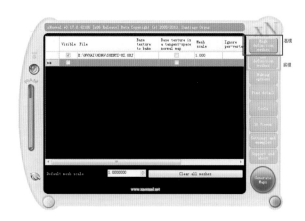

图4—24

图4—27

图4—25

拆分完的UV要合理布局，摆放合理，尽可能少浪费（如图4-23）。

展完UV后将从Zbrush导出的高模与带UV的低模导入xNormal中（如图4-24）。

设置烘焙参数，选择存储路径、名字、格式（如图4-25）。

注意烘焙法线贴图时一定避免遮挡。

每个部件都按照上面的方法进行烘焙。最后到PS里整理成一张贴图（如图4-26、4-27）。

图4-28

图4-30

将烘焙出的贴图，贴到Maya模型上检查看有没有问题。

现在我们进入贴图绘制阶段。首先将ao贴图导入PS中，创建三个文件夹，分别取名为ao、材质、颜色。把UV从Maya中导出，放置在图层最上方。将ao贴图放置ao的文件夹里，把图层叠加方式改为正片叠底（如图4-28）。

首先，在颜色的文件夹里创建新的图层，填充50%的灰色（如图4-29）。

根据原画所提供的信息进行填充颜色。选中要给颜色的选区。添加色相饱和度，勾选着色，调节颜色（如图4-30）。

图4-29

图4-31

图4-32

图4-33

图4-34

图4-35

以此类推给所有的贴图填充上颜色（如图4-31）。

加完颜色后有点接近原画了，但是缺乏质感，所以我们接下来应该叠加合适的纹理，使贴图更真实。选中材质文件夹，把模式改成叠加模式。我们以布料为例，首先选中合理的布料进行去色，并且在编辑中添加为图案（如图4-32）。

到我们绘制的贴图中选中要添加纹理的填充图案。可以适当根据不同质感的纹理进行透明度的调节，使之更合理（如图4-33）。

图4-36

注意一定要放到材质的文件夹里。根据这个原理我们将别的部分都叠加上合适的纹理，再叠加一些磨损、破旧（如图4-34）。

叠加完合适的纹理后，为了强调它的体积感，我们需要新建两层贴图，分别是增强亮面、暗面的。都是叠加的方式，首先把体积关系强调一下，这时我们可以对高光部分提亮，把暗部太跳的东西压暗（如图4-35）。

这一步完成后我们就完成了颜色贴图的绘制。

将颜色贴图复制一份，另存为高光贴图。

接下来我们绘制高光贴图（如图4-36）。

加完通道混合器后，贴图就变成黑白的了，但是有的部分太亮了，另一些部分过分黑。这时就需要局部调整。可以新建图层黑白叠加方式，对局部进行提亮或加暗。也可以将所有图层合并，利用加深减淡工具调整。

注意：有时候高光会因为光源色、环境色、固有色而出现不同的颜色。所以我们应该对局部进行调整，使之有色彩倾向。

图4-37

还有的时候加完通道混合器后纹理就会变不明显，这时我们可以将颜色贴图中的纹理合并叠加在高光贴图上。下面就是绘制完的高光贴图（如图4-37）。

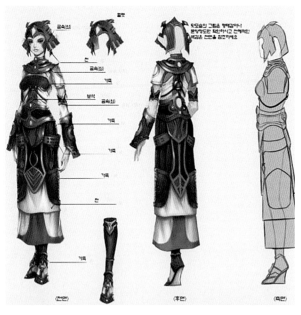
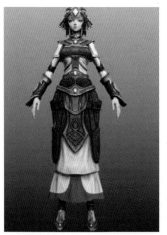
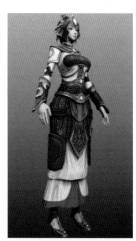

图4-38

图4-39

　　我们在绘制贴图时要随时贴到模型上进行实时观察，进行及时调整。以上就是次世代建模的步骤。希望对大家有所帮助（如图4-38、4-39）。

第五章　数字娱乐次世代游戏特效研究（一）

第五章　数字娱乐次世代游戏特效研究（一）

Maya中shave毛发的制作

这一节我们来介绍一下在Maya中怎样制作毛发，因为Maya自带的毛发系统是不够强大的，在这里我们介绍一款插件，Shave是一款专门制作毛发的插件，其功能比较强大，如果配合韩国的FX hair一起运用会有非常不错的动力学。下面通过一个实例来为大家讲解一下如何在Maya中运用Shave插件制作毛发。

首先，我们来看一下我们要做到的最后效果（如图5-1）。

那么这是添加完材质贴图的静针渲染图，首先，我们要在Maya场景的命令菜单中找到Window窗口里面的Settings/Preferences点击后面的小三角形找到Plug-in Manager命令点击打开脚本编辑器（如图5-2）。

在脚本编辑器中勾选Shave插件（如图5-3）。

首先在场景中导入我们要做的模型。因为我们制

图5-1

作的是毛发，在制作之前一定要找大量的参考材料，去分析一下，你要做的毛发是怎样的质感和走向，所以根据不同的需求我们要把模型分成多个部分（如图5-4）。

使用Paint Selection Tool工具，点击左键出现笔刷工具（如图5-5）。

图5-2

图5-3

图5-4

图5-5

图5-6

图5-7

图5-8

选中模型，按住鼠标右键，选择Face命令，把模型切换到面选择的状态，这样我们就可以用笔刷多数选择想选择的面了（如图5-6）。

按住鼠标左键不放，拖动笔刷选择你要选择的面，那么这里我们把这个玩具的耳蜗部分选出来，在刷模的过程中按住键盘的B键加上鼠标的左键来回拖拽可以调节笔刷的大小（如图5-7）。

选定之后按住键盘Shift键加鼠标右键拉至Extract Face命令，把耳蜗从模型中视图分离选定出来（如图5-8），这样我们可以很便捷地在视图中找到并分离出来每一个部分。

在视图中找到分离出来的耳蜗，选定之后按住键盘Shift键加鼠标右键拉至Duplicate Face命令（如果不是面选择的情况下，就切换到笔刷再次选择面）（如图5-9）。

图5-9

图5-10

图5-11

图5-12

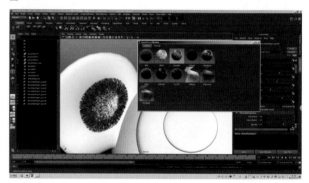

图5-13

图5-14

在视图中选择复制出来的面，点开菜单命令中的Modify找到Center Pivot点击，把坐标轴清零一下，那么再次选择模型现示出来的面，按键盘的W键会出现坐标轴，拖动会有一个单独的耳蜗出现（如图5-10）。

这样做的目的就是在种植毛发的过程中系统会默认把有些毛发的发根露出模型表外，这样单独建出的面片方便我们调节，也不至于把模型损坏，并且在调节毛发的过程中也起到至关重要的作用，在检查已经有一个单独的面片之后按Ctrl+Z键恢复。

按照这样的方法把模型全部进行分离，分出你所需要的面，这里我们把耳蜗、耳朵前后、头部，以及头部的两个饰品等多个面进行分离，根据你所调试的毛发的需求而定（如图5-11）。

下面我要在选出的面上添加毛发，在视图中选择耳蜗(复制的）点开菜单中的Shave命令，选择Create New Hair添加新毛发的命令（如图5-12），出现毛发选择界面后选择你要添加的毛发（如图5-13）。

那么你所选择的模型和上面会出现毛发，在这里简单说一下毛发界面，这里系统默认带了几个材质毛发，它们有不同的效果，基本上可以满足使用者，后面的Person命令是自定义毛发，可以根据需要自己自定义毛发。

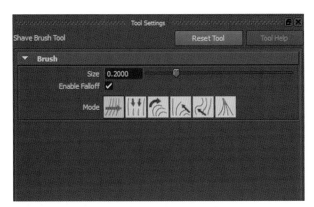

图5-15

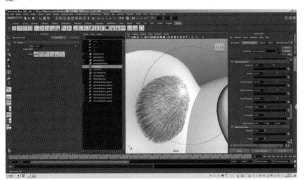

图5-16

图5-17

图5-18

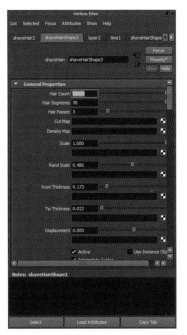

图5-19

接下来选中添加的毛发，然后点菜单中Shave中的笔刷工具（如图5-14）。

然后会弹出笔刷的界面（如图5-15）。

Size可以调节笔刷的大小，也可以通过键盘b键加鼠标左键拖拉进行调节笔刷大小，Mode中有6个命令分别代表着不同效果的笔刷，[img]这是改变毛发方向的笔刷，是最长用的笔刷之一，[img]这是控制毛发长短的笔刷，[img]这是控制毛发卷曲的笔刷，[img]这是把弯曲的毛发拉直的笔刷，[img]这是把毛发松散的笔刷，[img]这是使毛发成簇的笔刷。

接下来我们要用这些笔刷对毛发进行初步的调整。

首先，要对毛发进行拉长，调整到一个适当的长度再进行调试，那么在调试过程中要注意笔刷的大小（如图5-16）。

初步调试生长走向（如图5-17）。

初步调试以后我们进行细部调节，由于我们渲染的最后结果是静针，没有动力学的参加，所以我们不对毛发进行网格碰撞等，只借助笔刷调整，在Shave命令栏里选择定点调整（如图5-18）。

在调整出自己满意的走向之后我们对毛发的具体参数进行调节，在视图中选择种植的毛发，在场景的右侧会出现毛发的具体参数（如图5-19）。

图5—20

图5—21

图5—24

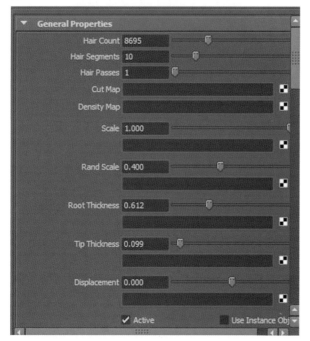

图5—22

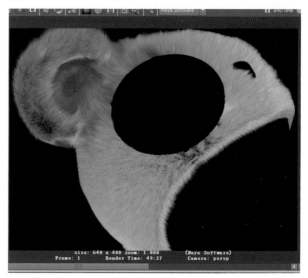

图5—25

图5—23

那么大家看到在General Properties菜单中有毛发
的具体参数，Hair Count是毛发生长的数量，在这里
我们调整到500000，那么根据自己的需要适当地调整
毛发的数量，可以通过渲染测试一下多少毛发的数量
能达到自己的要求，下面Hair Segments是毛发的段
数，可以控制毛发的柔软度，所谓的段数就是一根毛
发上面一点分开可调节的段数（如图5—20）。

下面的Hair Passes是调节渲染时细节的参数，那么一般我们调节成3就可以了，如有特别要求再适当添加，那么Scale这个数值是调节毛发生长的数值比例，Rand Scale 也是比例数值，更偏向于密度方面，这两个命令结合调节效果最好，Root Thickness是发尖的宽度，那么下面对应的Tip Thickness是发根的宽度，这四个数值是毛发的最基本的数值。调节完基本数值之后我们可以继续对毛发进行调节。

这里特别强调一点，这是一个熊猫的案例，在制作任何一个模型的毛发时都要进行大量的参考，动物的耳朵和头部之间会有一簇绒毛遮挡耳蜗（如图5-21）。

我们要单独刷出一个部分为耳朵和头部添加过度的毛发。

在调节毛发的时候机器也许会卡掉，那么我们在制作毛发的过程中，要一边隐藏一边做，做好的部分可以先隐藏，这样减少机器的运算，同时这个隐藏在渲染时也不会被渲染出来（如图5-22）。

在Shave参数设定中General Properties菜单中Active命令就是毛发隐藏，把它勾掉则毛发就被隐藏了。最后调整好所有的毛发以后，把所有毛发取消隐藏，看看总体效果（如图5-23）。

确定所有毛发之后我们进入Shave的全局设定。调节渲染设置在Shave的菜单中点击Shave Global命令进入全局设定（如图5-24）。

在全局设定中我们主要调节两个属性，一个是渲染的分辨率，也就是Voxel Resolution，一般来说9×9×9就可以了，在提高参数时容易出现死机现象，下面的Render Quality就是渲染程度，一般选择高就可以了。

调整好之后，我们进行渲染测试（如图5-25）。之后我们进行打光和后期题图渲染等后续工作，首先我们打光，一般灯光就可以了（如图5-26）。

图5-26

图5-27

灯光的调节主要注意不要太强，否则会出现噪点。

接下来给模型上一个材质贴图，给一个Lambert材质球（如图5-27）。

接下来我们给毛发进行贴图上色，首先给毛发一个位图材质（如图5-28）。

按住鼠标滑轮，把材质贴图分别拖入毛发顶部颜色和底部颜色中（如图5-29）。

图5-28

图5-29

第六章 数字娱乐次世代游戏特效研究（二）

第六章　数字娱乐次世代游戏特效研究（二）

AE粒子插件教程

1. 如图6-1是我们要做的一个最终效果图。

2. 首先，创建一个新的合成，设置为1280×720，帧率为24帧，大概20秒长，名称为final（如图6-2）。

3. 创建一个新的Solid，命名为BG，点击OK（如图6-3）。

4. 我们给背景图层施加一个Ramp插件，将Ramp Shape改为Radial Ramp，再将颜色改为红色和黑色（如图6-4a、6-4b）。

5. 我们不希望Ramp的开始点在顶部和底部，我们可以把红色的描点移到中间位置，把黑色的描点移动到外围（如图6-5）。

图6-1

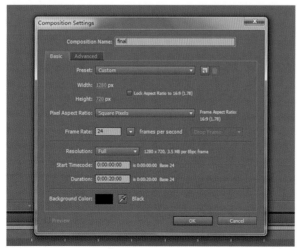

图6-2

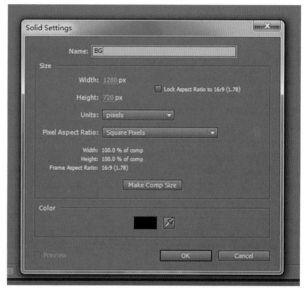

图6-3

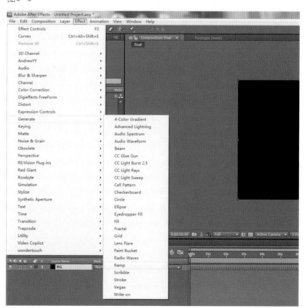

图6-4a

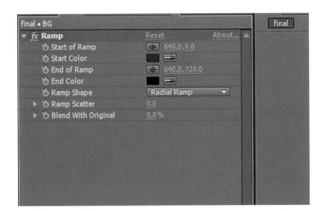

图6-4b

图6-b

图6-6

图6-7a

图6-7b

6.然后我们要做的就是创建一些文本，随意打一些就好，可以根据自己的喜好随意更改位置及文本的颜色和大小（如图6-6）。

7.然后我们要在Effect & Presets中搜索CC-pixel-Polly插件，在我们使用它之前，需要预合成我们的文字，在菜单栏里的Layer中找到Precompose，也可以使用快捷键为Ctrl+Shift+C，命名为Title，点击OK（如图6-7a~6-7c）。

8.接着施加插件，在特效搜索栏里输入CC pixel Polly（如图6-8a）。

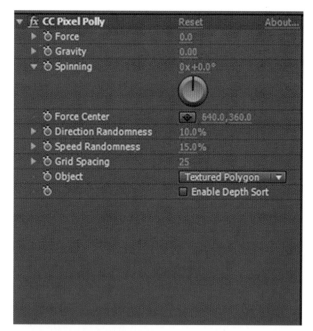

图6—7c

图6—9

图6—10

图6—8a

图6—8b

图6—11

图6-12

图6-13

图6-14

当我们将时间轴向后移动点的时候，我们可以看到整个文本碎裂开了，然后我们需要做的就是向前移动一些，将Force、Gravity、Spinning都改为0，这样Title就恢复成了原来的样子（如图6-8b）。

9.将时间轴移到大约三秒处，添加Force和Spinning的关键帧。

再向后移动几帧，增加Force,可以设置为150，将Spinning设置为45°（如图6-9）。

10.因为我们需要小一点的碎片，所以我们降低Grid-Spacing的大小，我们需要两种尺寸，第一种是中等的，大概是10，接着随机调整一下Speed Randomnes（如图6-10）。

11.下面我们要将Title层复制一次，然后将碎片的大小降低，再调整一下碎片的随机速度，这样会让整个的动画看起来更复杂，而不是只有碎裂那样简单（如图6-11）。

12.接下来要将两个文字层预合成，命名为Title Comp，点击OK（如图6-12）。

13.接下来我们给文字层施加另一个插件，CC-force-Motion-Blur,为文字层添加运动模糊效果（如图6-13）。

14.然后我们创建一个新的Solid命名为Particle（如图6-14）。

15.接着创建一个Adjustment-layer,这是我们的控制层（如图6-15）。

图6-15

图6—16

图6—17

图6—18

图6—19

图6—20

图6—21

将调整层改名为Control，然后我们施加一个Slider Control（如图6-16）。

放大时间线，可以看到具体帧数和秒数，创建一个关键帧，点击Ctrl+Shift+→向后移动10f，再创建一个关键帧（如图6-17）。

16.然后我们在中间靠左一点的地方再创建一个150的关键帧（如图6-18）。

再向后移动一些，重复一次（如图6-19）。

我们将全部的动画集中在了这个Control-Layer，这样如果我们修改动画，只需要修改调整层就可以了。下面我们需要在Particlec层上施加CC-particle-Word插件，将Grid关闭，然后将粒子类型改为Faded Sphere（如图6-20）。

17.然后我们将对这些选项做些调整，首先将重力降低为0，这样我们的粒子就会有足够的爆炸感，具体参数（如图6-21）。

18.接着我们需要调整Velocity部分，将Velocity值改为0，再将这个链接到我们的控制层，Alt点击Velocity码表调出表达式，将值链接到控制层的Slider上（如图6-22）。

不过150的Velocity数值太大了，我们可以通过在表达式最后添加*0.02的方式调整一下（如图6-23）。

同时我们将Birth Rate链接到Slider上（如图6-24）。

我们通过和之前一样的方式调整一下，在表达式的最后添加*0.15（如图6-25）。

19.然后我们将粒子的寿命Longevity (sec)降低为0.75，这样粒子就会在适当的时候消失，调整一下粒子发生器的尺寸，在Producer里将RadiusX和RadiusY降低到0，同时增大RadiusZ的尺寸，这样就能创建粒子装上摄影机的效果（如图6-26）。

20.我们还可以在Particle里调整一下粒子消失时的大小，这样粒子看起来就不会那么大了（如图6-27）。

21.接下来我们要做的就是让我们的粒子发生器看起来3D化，首先创建一个Null-Object，命名为ccNull，打开三维开关（如图6-28）。

图6-22

图6-23

图6-24

图6-25

图6-26

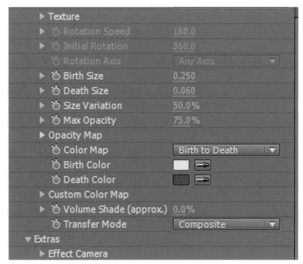

图6—27

图6—28

图6—29

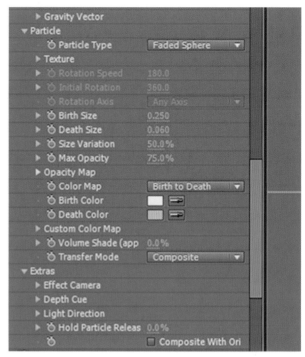

图6—31

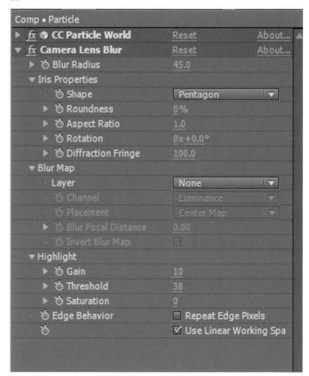

图6—32

图6—30

图6—33a

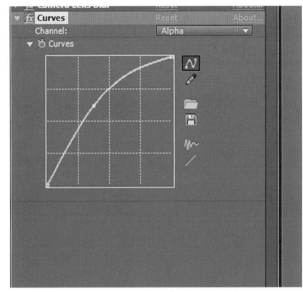

图6-33b

图6-34

22.然后我们要分别为Producer中X、Y、Z三个位置添加表达式，Alt+PositionX码表，输入表达式为x=thisComp.layer（"ccNull"）.transform. position[0]-thisComp.width/2；x/thisComp.width（如图6-29）。

23.Alt+PositionY码表，输入表达式为y=thisComp.layer（"ccNull"）.transform.

position[1]-thisComp.height/2；y/thisComp.width（如图6-30）。

24.Alt+PositionZ码表，输入表达式z=thisComp.layer（"ccNull"）.transform. position[2]；z/thisComp.width（如图6-30）。

25.这样我们就可以使用Null Object移动粒子的效果。

26.在Particle控制面板中，我们可以把颜色换为黄色，或者根据自己的喜好来更换颜色（如图6-31）。

27.下面我们需要模糊效果，在Particle层施加Camer6-Lens-Blur，将Shape改为Pentagon，将Radius提高到45，然后我们需要让画面中亮斑的部分再加强一些，提高Gain的数值为10，降低Threshold的数值为38（如图6-32）。

28.再施加一个Curves插件，切换到Alpha通道界面，提高一些，这样就能得到一个十分集中的粒子效果（如图6-33a、6-33b）。

29.复制一层Particle，将原始的Particle层改名为Small-particle,我们不需要这一层的粒子模糊化，所以我们取消Lens-Blur（如图6-34）。

同时需要对粒子做一些调整。首先将Producer中RadiusZ的粒子发生器大小降为0，然后提高RadiusY的大小为0.90（如图6-35）。

图6-35

图6-36

图6-37

图6-38

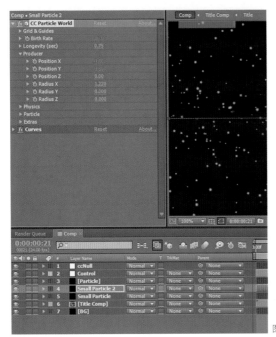

图6-39

30.接下来减小粒子的尺寸,粒子出生时的尺寸和死亡时的尺寸都降低,这样会得到很小的粒子,还可以增加它的亮度使它明显一些(如图6-36)。

31.然后我们需要让粒子的数目增加,通过修改Birth Rate表达式最后的乘数可以修改粒子的数目,现在是0.15,我们修改到50(如图6-37)。

32.下面将粒子层再复制一次(如图6-38)。

33.切换到新复制出的层,调出粒子发生器菜单,将RadiusY的尺寸降低,再将RadiusX的尺寸提高,这样粒子就会沿垂直方向发生(如图6-39)。

34.然后我们要打开Lens-Blur调整Radius为15(如图6-40)。

35.再提高粒子的寿命,将Longevity(sec)改为1,再把Birth Size的值调整为0.1,接下来根据自己的需要调整喜爱的颜色(如图6-41)。

36.把所有的粒子层的叠加模式改为Screen(如图6-42)。

37.在Particle层中,找到CC Particle Word的Physics部分,将Resistance的值提高到5,这样粒子的速度就会由发生时向消失时递减(如图6-43)。

同时调整Velocity的值为0.35(如图6-44)。

38.创建一个发亮的粒子,导入一张发光点的图片,作为自定义粒子(如图6-45)。

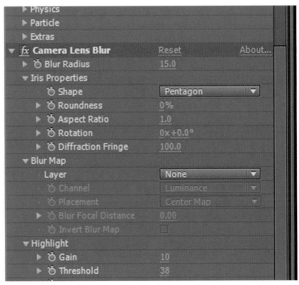

图6-40

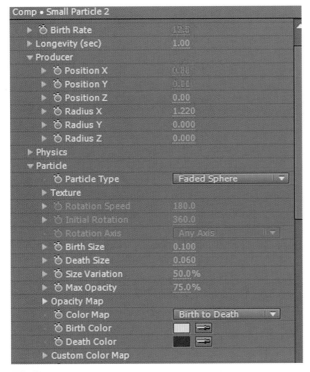

图6-41

图6-42

图6-43

图6-44

图6-45

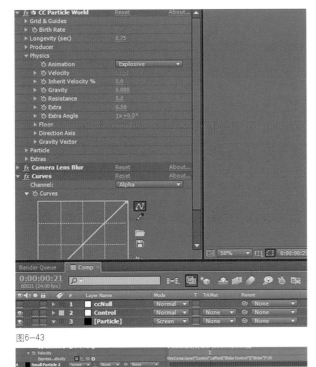

图6-46

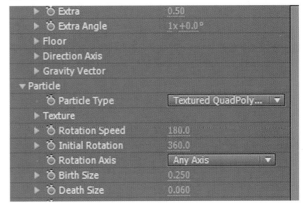

图6-47

39.将自定义粒子拖拽到comp中，关闭可视开关，然后选择第一个粒子层，复制一次。将这层命名为Sprite Particles（如图6-46）。

关闭Lense Blur和Curves插件，然后我们将这个粒子插件的粒子模式改为Texture Quad polygon（如图6-47）。

图6-48

然后将材质层选为glow层（如图6-48）。

40.提高粒子出生时的尺寸，同时将粒子消失时的尺寸降低为0（如图6-49）。

41.将Rotation Speed和Initial Rotation的速度降为0，再将Max Opacity提高为100%，同时将Transfer Mode改为Add（如图6-50）。

42.然后我们需要降低粒子的数目，找到Birth Rate的部分，将表达式最后的乘数改为0.01，再把Resistance的值提高一点，然后在表达式中降低Velocity的乘数（如图6-51a~6-51c）。

可以继续调整出生时间达到你所需要的效果。

43.下面我们需要另一层蓝色的粒子，将高亮的层复制一次，这是两个完全一致的粒子层（如图6-52）。

调整Sprite Particles2在时间线上的位置，向前拖动一些（如图6-53）。

44.施加Tint让粒子变成黑白，再施加一个Curves分别调整RGB通道的颜色让粒子的颜色呈现出亮蓝色（如图6-54）。

45.将我们的Title层的叠加模式改为Add，这样的混合会好一些（如图6-55）。

46.然后我们需要在文字层对Scale添加关键帧，在爆炸开始之前创建一个0的关键帧，然后移动到大概的位置，再创建一个100的关键帧，点击F9创建渐入效果（如图6-56a~6-56c）。

47.打开粒子层和文字层的运动模糊开关和总开关，添加模糊效果（如图6-57）。

48.最后我们添加一个黑色固态层，施加一个Optical Flares插件（如图6-58）。

49.然后我们点击特效控制面板中的options（如图6-59）。

50.然后可以看到有很多的文件夹，里面有很多的预置供我们选择（如图6-60）。

图6-49

图6-50

图6-51a

图6-51b

图6-51c

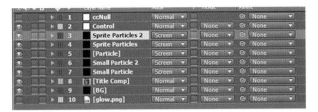

图6-52

图6-53

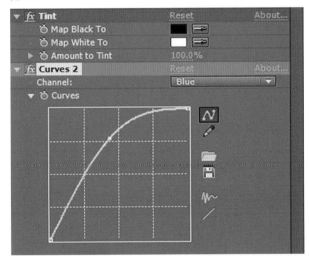

图6-54

图6-55

图6-56a

图6-56b

可以随意选取你喜欢的光晕效果，点击OK（如图6-61）。

51.调整一下光晕的位置（如图6-62）。

52.最后形成一个完整的作品（如图6-63）。

图6-56c

图6-57

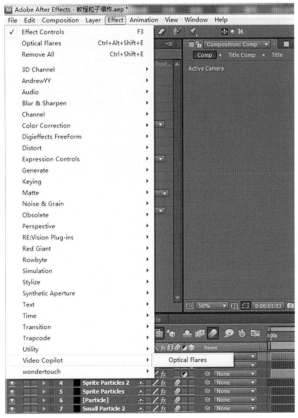

图6-58

fx **Optical Flares**	Reset	Options...	About...
Position XY	1070.0,376.0		
Center Position	-12.0,350.0		
▶ Brightness	100.0		
▶ Scale	100.0		
▶ Rotation Offset	0x+5.0°		

图6—59

图6—60

图6—61

Position XY	1168.0,384.0
Center Position	-12.0,350.0
▶ Brightness	100.0

图6—62

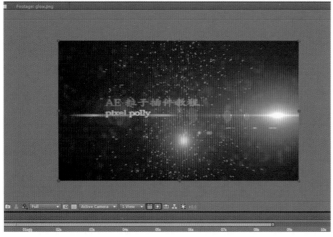

图6—63

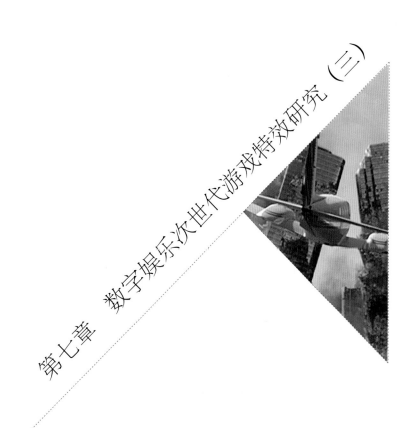

第七章　数字娱乐次世代游戏特效研究（三）

第七章　数字娱乐次世代游戏特效研究（三）

Maya中的特效应用基础

这一章节中我们来了解学习Maya的特效模块。相信大家都看过很多好莱坞的特效大片，对里面各种各样华丽的视觉效果充满好奇，其实，特效并不像大家想的那样陌生而神秘，只要了解了特效的制作原理和基础，就会发现，特效并不是什么难事。特效可以分为前期特效和后期特效，前期特效是指在拍摄过程中通过人为的制作爆破、烟火等来达到影片所需要的效果，后期特效是指后期制作人员通过CG技术在后期加入的特效效果。我们这一章节要讲的就是如何在三维软件中实现特效效果，其实，目前市面上的大多数软件都提供了特效模块，比较常用的有3DS MAX、Maya、HOUDINI、XS等，甚至还有专门做某项特效的软件比如Realflow、Naiad等，这些软件都可谓各有千秋，不分伯仲，而今天我们要讲的Maya也拥有自己的一套非常优秀的特效模块。

虽然说特效并不是那么神秘，但是学起来却也不简单，Maya的特效模块包括有粒子系统、流体系统、刚体系统、柔体系统、毛发系统、nParticles系统、nCloth系统等，这些不同的系统都担负着不同的责任，如果我们想要做简单的群集动画或者流沙等效果，我们就需要使用粒子系统；如果我们需要制作烟火、爆炸、云层等特效，我们可能会选择流体系统；如果我们要制作倒塌效果，我们就可以使用刚体系统制作；类似的例子我就不一一列举了，总之，每个模块都有自己的专长和优势，缺一不可，而其中的粒子系统更是重中之重，是学习特效的基础（如图7-1）。

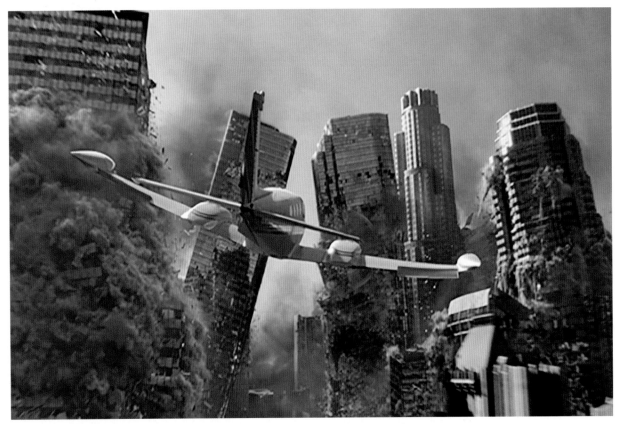

图7-1　好莱坞电影《后天》剧照

图7-2 箭雨

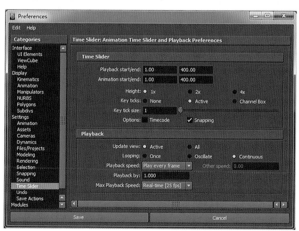

图7-3

接下来，我们就以图7-2中的箭雨效果为例，来初步学习了解Maya的粒子系统。

1.首先新建场景，将播放范围改大一点，大概500帧就可以，接下来，我们要在Maya界面的右下角点击Animation Preferences按钮（图标为一个小红人）打开Preferences面板，将"Playback speed"和"Max Playback Speed"（如图7-3）。

2.然后我们创建一个简单的场景（如图7-4）和一支箭（如图7-5），场景不按这个来也可以，自己随便建一个就可以，箭的话要注意一点，面段数尽量低，因为最后我们是要做成成千上万支箭，所以没用的面非常浪费资源，对电脑也是负担。还有一点要注意的是一定要在箭的杆部给几组横向的环行线，这么做是为了以后给箭做变形用的。接下来要做的是选中场景中的所有几何体模型执行"Edit—Delete by Type—History"删除历史（如图7-6），然后执行"Modify—Freeze Transformations"冻结属性（如图7-7），这么做的目的是为了避免在制作特效的过程中出现错误。

图7-4

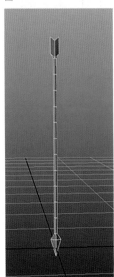

图7-5

图7-6

3.接下来，创建一个面片，这个面片是用来发射粒子的，调节面片的大小和面段数，因为面片的顶点决定粒子发射的点有多少，所以面段数不宜太多也不宜太少，我们只是做一个示例，适中即可。然后将面片放置于地面模型的左边（如图7-8），照之前的方法删除历史，冻结属性。

4.然后我们就要进入正题了，首先，我们在左上角将工具栏分类改为动力学——Dynamics（如图7-9）。

5.然后选中刚才创建的用来发射粒子的面片，执行"Particles—Emit from Object"（如图7-10），这时观察场景发现面片的中间多了一个圆形物体，这个就是发射器，默认名称应该为"emitter1"，然后选中该发射器，点击"Ctrl+A"打开该发射器的属性面板，将"Emitter Type"改为"Directional"（如图7-11）。

6.这时，我们按下播放试一试，看看场景中发生了什么，经过观察发现，此时粒子从模型的每个顶点发射出来，方向为X轴正方向，而且很多，连成一条线。我们想一想，弓箭发射的时候一定是向着天空发射的，所以，我们继续选中发射器，打开发射器属性

图7-8

图7-7

图7-9　　　　　　　　　7-10

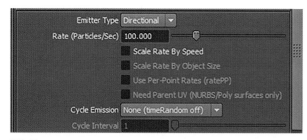

图7-11

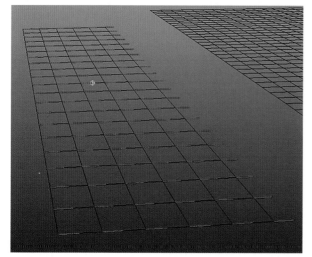

图7-12

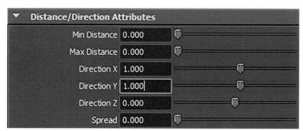

图7-13

Distance/Direction Attributes 面板
图7-14

面板，在"Distance/Direction Attributes"栏里面找到"Direction Y"，大家可能已经注意到了，上面有个叫作"Direction X"的值，大小为"1"，这个值就是导致粒子方向向X轴正方向的原因，所以，如果我们将"Direction Y"的值也改成"1"（如图7-12、7-13），那么这里的"Direction X"、"Direction

Y"、"Direction Z"三个值就构成了一个值为"1，1，0"的向量，这个向量的值反映到我们的场景中，重新播放一下，就可以发现，粒子不再沿着X轴正方向发射了，而是沿着X轴的上方45°角发射出来的。

发射方向的问题解决了，那么刚才的预览结果还有一个问题就是粒子太多，多到可以连成线的程度，我们这里只需要每个点发射一个粒子就可以了，那么我们让每个点都发射一个粒子的话一共需要多少个粒子？我们先来看看发射粒子的面片的面段数，这个面横向21行，纵向6行，相乘得126，那么就是说面片有126个顶点，而我们也只需要126个粒子就可以达到每个点都发射一个粒子的目的了，搞清楚了这个问题，我们就选择粒子，打开粒子的属性面板，在上方选择"Particle"节点（默认名称应为"ParticleShape1"），然后在属性面板中找到"Emission Attributes (See Also Emitter Tabs)"栏，将"Max Count"改为"126"，这个值的意思就是粒子数量的最大限制，默认值为"-1"，是指没有最大限制，此时再重新播放一下，就会发现，每个点只发射了一个粒子（如图7-14）。

7.接下来，我们就要为粒子添加重力场，这么做的目的是为了让粒子受重力的影响，使粒子呈抛物线运动，添加重力场的方法是先选中粒子，然后执行"Fields—Gravity"（如图7-15），此时，就会发现场景的坐标原地多了一个重力场的图标，播放一下，观察发现粒子刚发射出来就开始下落了（如图7-16）。

8.造成图7-16中现象的原因是粒子的初始速度太慢，所以，我们选中粒子发射器，在属性面板中找到"Basic Emission Speed Attributes"栏下面的"Speed"值，将其改为20，再将"Speed Random"改为5（如图7-17），这里的"Speed"值是指粒子的发射速度，而"Speed Random"是粒子发射速度的随机值，这两个值所表达的结果就是粒子的初始速度为"15~25"，也就是说每个粒子的发射速度都不同且介于"15~25"之间，加入随机值是为了让粒子运动得更加随机一点，看起来更真实。播放预览一下，发现，粒子落地时的位置不太理想，太过于近，所以我们再将刚才的速度值和速度随机值改为"25"和"12"（如图7-18），再重新播放一下，发现这次的

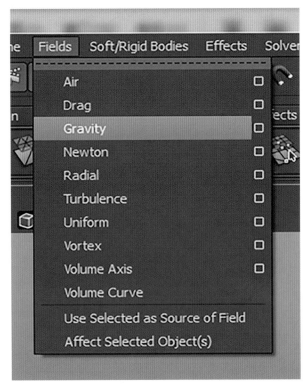

图7—15

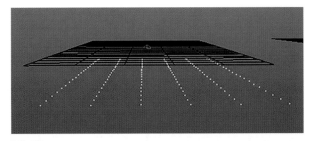

图7—16

Basic Emission Speed Attributes

Speed	20.000	
Speed Random	5.000	
Tangent Speed	0.000	
Normal Speed	1.000	

图7—17

Basic Emission Speed Attributes

Speed	25.000	
Speed Random	12.000	
Tangent Speed	0.000	
Normal Speed	1.000	

图7—18

结果是可以接受的。

9.可能大家已经发现了，粒子和地面接触的时候并没有停下来，而是穿了过去，这里就需要我们给粒子加入碰撞属性，选择地面模型，然后加选粒子，执行"Particles—Make Collide"（如图7—19），重新播放，发现粒子与地面发生了碰撞，但是粒子与地面碰撞之后又弹了起来，这里需要选择粒子，打开属性面板，在上方选择"Geo Connector"节点，将弹力"Resilience"改为"0"，摩擦力"Friction"改为"1"（如图7—20），重新播放预览，发现粒子不会再弹起并且牢牢地粘在了地面上（如图7—21）。

10.这样粒子的运动形态已经达到我们的基本需求了。接下来要做的是让粒子都变成我们的弓箭。选中弓箭的模型，然后加选粒子，执行实例化工具"Particles—Instancer"（如图7—22），播放一下发现粒子已经都变成模型了，其实是粒子代替成了模型，而不是真正的模型，但是我们会发现，粒子代替出来的模型和原来的模型方向是一致的，并没有随着粒子的运动而改变朝向。

图7—19

图7-20

图7-21

11.此时，我们依然选择粒子，打开粒子的属性面板，找到实例化面板栏"Instancer"，将朝向"Aim Direction"改为"Velocity"（如图7-23），意思是替换模型随着速度属性而改变朝向。

12.再次播放预览，不难发现，替换出的物体轴向不对，是箭杆的横面朝前的（如图7-24），我们需要的是箭头朝前，这是因为弓箭的模型轴向不对造成的，我们选择弓箭的模型，尝试使箭头朝向X轴的正方向，然后删除历史，冻结属性，这时，重新播放预览，发现粒子替代的模型轴线已经正确了，这里的操作需要多加尝试，修改弓箭模型方向时不一定改一次就能改对，有时要多尝试几次。

13.再次播放预览，发现弓箭在飞行的时候方向是对的，但是在落地的一瞬间，模型突然放平了（如图7-25），这是因为粒子在与地面碰撞之后速度变为0，而实例化模型的朝向是根据速度来的，所以造成了弓箭被放平，其实就是跟原始模型保持了一致。接下来我们就需要用到表达式来控制，Maya的表达式是基于MEL

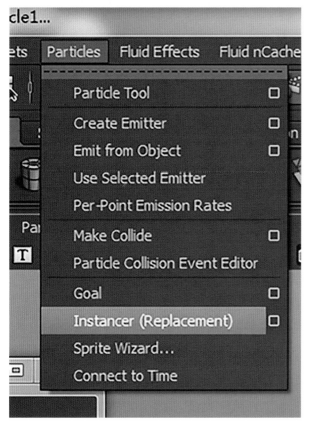

图7-22

图7-23

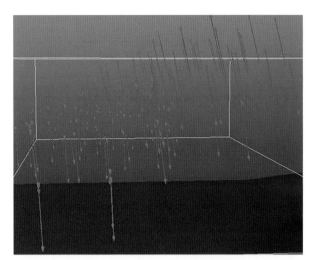

图7-24

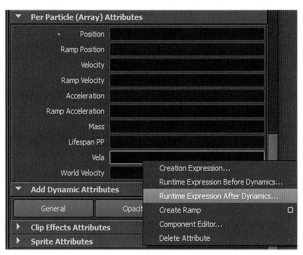

图7-27

14.选中粒子，打开属性面板，找到"Add Dynamic Attributes"栏，该栏内均为添加粒子属性功能按钮，点击"General"，弹出"Add Attribute"对话框，在这里，我们就可以为粒子添加一个自定义属性，让它来辅助我们完成对粒子的控制，首先，在"Long Name"输入我们要创建的属性名称，名称可以任意输入，只要不与粒子自身属性冲突即可，在这里我们输入的名称为"vela"，然后在"Data Type"栏选择"Vector"（向量型）数据类型，然后在"Attribute"栏选择"Per particle (Array)"（粒子属性），点击下方的"OK"（如图7-26），这时我们就可以在粒子属性面板的"Per particle (Array) Attributes"栏看到这里新添加了一个叫作"vela"的每粒子属性。

15.在新建立的"vela"属性后方的空格处点击鼠标右键，选择"Runtime Expression After Dynamics..."（添加动力学后表达式）（如图7-27），这时弹出对话框"Expression Editor"，在这里我们可以写入表达式来控制粒子的运动，在对话框下方输入以下表达式（如图7-28）：

```
float $sudu = mag(particleShape1.velocity);
if ($sudu != 0)
{
particleShape1.vela = particleShape1.velocity;
}
```

图7-25

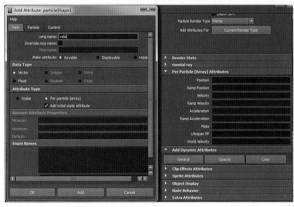

图7-26

语言语法的，MEL语言是Maya中一个重要的组成部分，是Maya的内置式语言。通过表达式我们可以灵活地控制Maya的粒子形态，是制作特效必不可少的工具。

```
else
{
particleShape1.velocity = particleShape1.vela;
}
```

写完表达式后，点击表达式编辑器最下方第一个按钮"Create"完成编辑，上述表达式的意义我们可以理解为：

创建一个浮点型函数：$sudu，并使它等于粒子速度的长度（速度为一个向量，速度的长度即为速率）；

如果　（$sudu不等于0）
那么
{
粒子的vela属性就等于粒子的速度；
}
否则
{
粒子的速度等于粒子属性vela的值；
}

这组表达式的运行原理可以这样理解，我们的粒子运动过程中，先是抛物线运动，然后与地面发生碰撞后就静止不动了，那么我们是不是可以理解为，抛物线运动时粒子速率是不为0的，而落地静止后粒子速率就变为0，那么我们是不是可以让新建立的向量属性"vela"一直记录粒子的速度属性知道粒子落地速率变为0的前一帧？答案是肯定的！那么，我们的思路就是这样的，首先使用"mag()"这个函数提取粒子的速率，然后将这个值赋给一个浮点型函数"$sudu"，接下来进行一次条件判断，如果"$sudu"不等于0（及粒子抛物线运动时），我们就让粒子属性"vela"等于粒子的速度属性"velocity"，否则，就让粒子的速度属性"velocity"等于粒子属性"vela"。因为我们的表达式是写在"动力学后表达式"中的，所以表达式是每一帧计算一次，所以，在粒子做抛物线运动的整个过程中，"vela"一直在记录"velocity"每一帧的值，直到粒子落地，语句判断"$sudu"等于0

了，于是跳过了"$sudu"不为0时所执行的语句，而直接去执行在"$sudu"等于0时让"velocity"等于"vela"的语句，此时"vela"的值还停留在上一帧"$sudu"不为0时储存的"velocity"值，也就是说，从落地后开始，"vela"的值一直为落地前一刻时"velocity"的值，所以，我们只需要将粒子实例化栏里面的"Allow All Data Types"选项勾选，这个选项决定了在该面板下是否可以使用所有的粒子属性，然后将下面的朝向属性"Aim Direction"改为我们新建的"vela"属性即可（如图7-29）。这次我们重新播放测试，发现现在弓箭落地时就牢牢地"扎"在了地面上（如图7-30）。

16.此时，细心的同学可能会发现，弓箭在第一帧刚出生的时候是平躺着的，这里只需要将刚才的表达式编辑器窗口中的"particle"选项改为"Creation"，然后在下方输入表达式"particleShape1.vela =particleShape1.velocity;"然后点击左下角"Create"按钮创建即可。

17.但是，我们继续往后播放就会发现，弓箭落地后虽然方向对了，但是出现轻微的滑动，所以，我们还要让弓箭落地后不动，而上面表达式的原理对于这个

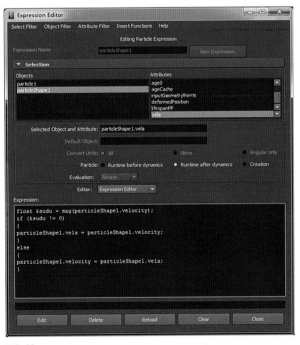

图7-28

图7-29

图7-30

图7-31

图7-32

问题同样是适用的！在修改表达式之前我们需要一个用来记录物体坐标的函数，我们上面讲过，这里就不再讲解，注意，物体的坐标属性值也是一个向量，所以我们同样要创建一个向量型每粒子属性，这里我使用的名称为"posa"，接下来，我们来修改表达式，只需要在原先的表达式里稍作修改即可，将表达式修改为：

```
float $sudu = mag(particleShape1.velocity);
if ($sudu != 0)
{
particleShape1.vela = particleShape1.velocity;
```

```
particleShape1.posa = particleShape1.position;
}
else
{
particleShape1.velocity = particleShape1.vela;
particleShape1.position = particleShape1.posa;
}
```

大家可以发现，我们只是添加了"particleShape1.

posa=particleShape1.position;"和"particleShape1.
position=particleShape1.posa;"两句话，第一句
的意思是让粒子属性"posa"等于粒子的坐标属性
"position"，第二句的意思是让"position"等于
"posa"，原理跟前面是一样的。编辑好表达式点击
"Edit"保存好，再次播放测试，发现问题解决！

18.到目前为止，我们的箭雨特效已经比较完整
了，但是，如果说我们的镜头非常近，可以看清楚箭
落地时的动态，那么现在的效果显然不够丰富，如果
我们在弓箭落地的一瞬间让弓箭发生颤动，是不是更
加真实丰富呢？这里，我教给大家一个利用粒子替换
物体序列的方法。

首先，我们需要制作弓箭的动态。首先选择弓
箭的原始模型，然后在软件界面左上角将工具栏分
类改为"Animation"（动画模块），执行"Create
Deformers—Nonlinear—Bend"（如图7-31）。

创建完成后，我们会发现弓箭模型上面多了一
条线，这就是我们做动画要用到的变形器，选择这个
变形器，将直线方向调整为和弓箭一致，再将中心点
移动到弓箭的尖部位置，然后打开变形器的属性编辑
器，找到"Low Bound"和"High Bound"两个
值，这两个值是控制变形器两端的延长程度，调节这
两个值直到变形器和弓箭重合的一段和弓箭差不多等
长为止（如图7-32）。

现在，继续选择变形器，点击键盘上的"T"键，
发现变形器上面出现三个蓝色的控制点，选择中间的
控制点，使用鼠标左键拖动，可以发现弓箭变得弯曲
了（如图7-33），我们只需要对这个控制器key帧，
就可以做出我们想要的动画效果。

我这里创建的动画有10帧，接下来，我们只需要
选择原始的弓箭模型，在这10帧上面每一帧都复制一
次，一共复制出10个形态不同的弓箭模型，组成一组
模型的动画序列，然后将变形器删除，将原始的弓箭
模型隐藏（如图7-34）。

接下来，我们在Outliner（大纲视图）中选中
"instancer"节点（如图7-35），这个节点就是粒子
的实例化节点，是用来控制替换物体的，然后打开该
节点的属性面板，在"Instancer"栏下方框中选中原
先替换的弓箭原始模型，然后点击"Remove Items"

将这个模型移除（如图7-36）。

接下来，我们在大纲视图中依次选择刚才复制出
来的模型序列（一定要从第一帧复制出来的模型依次
选择），然后加选"Instancer"节点，打开属性面
板，点击"Instancer"栏里面的"Add Selection"，
这样就将整个模型序列加入了进来，然后将"Cycle"
改为"Sequential"（如图7-37）。如此，再次进行
播放预览时就会发现，粒子替代一直在不停地播放整
个序列。

图7-33

图7-34

图7-35

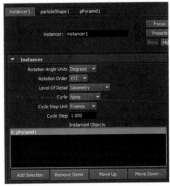
图7-36

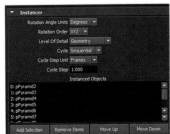
图7-37

图7-38

图7-39

图7-40

这里，我们想要的效果并不是让弓箭一直在抖动，而是在落地的一瞬间抖动，这样，我们就需要在粒子属性中再创建一个自定义属性，这次创建的自定义属性需为浮点型（float），这里，我创建的属性名称为"donghua"，然后我们只需要在原来表达式

的"else{}"中添加一句"particleShape1.donghua=clamp(0,9,particleShape1.donghua+1);"（如图7-38），然后点击"Edit"保存，接着，不要关闭表达式编辑器，继续在对话框的"Particle"中选择"Creation"（运行前表达式），我们需要在这里添加一句表达式："particleShape1.donghua=0;"，然后点击表达式编辑器窗口左下角的"Edit"按钮。这两句表达式可以这样理解，在运行前表达式加入"particleShape1.donghua=0;"意思是让粒子属性"donghua"从一开始就等于0，而当"$sudu"等于0时，就让粒子属性"donghua"等于"clamp(0,9,particleShape1.donghua+1)"，其中"clamp()"是一个算数函数，它规定了一个范围和一个变量值，当这个变量值小于所规定的最小值时返回值就等于所规定的最小值，如果这个变量大于所规定的最大值时，返回值就等于所规定的最大值，介于最小值和最大值之间，则返回值等于变量值本身，在我们的表达式中，"0"和"9"分别代表着最小值和最大值，而"particleShape1.donghua+1"就是变量值，表示粒子属性每次运算在自己本身上面加"1"，这样得到的一个结果就是，粒子从开始一直等于"0"，直到粒子落地的那一刻起，粒子的属性"donghua"开始进行自增运算，每运行一帧就加"1"，连续10帧，从"0"加到"9"为止。有人可能会问，为什么是"0"到"9"？其实，这里的"0"到"9"代表的是实例化节点中每个模型的编号，大家可以返回头去看看实例化节点中的模型的编号是不是"0"到"9"，如果你自己做的结果是有N个模型组成了动画序列，且N个模型都被加入到了实例化节点的属性中，那么，实例化节点属性的模型序列就应该为"0"到"N-1"，或者说有的同学操作不规范，造成序号为从"N"到"X"，那么这里的"0"和"9"就要换成"N"和"X"，原理就是这样的（如图7-39）。

完成了表达式上的编辑，接下来需要做的是进入到粒子属性编辑器，在"Instancer"栏中找到"Age"属性并改为"donghua"。

完成以上操作，我们的箭雨特效就完成了最终的效果（如图7-40）。

第八章　数字游戏同影视作品中的叙事结构与元素的分析

第八章　数字游戏同影视作品中的叙事结构与元素的分析

从20世纪最早的游戏《魂斗罗》到《使命召唤》，再到《魔兽世界》，随着早期游戏在电影行业中被陆续地重新发掘加以改编和拍摄，里面不乏投资数亿的大作和翻拍的经典名作。例如游戏改编的《生化危机》系列和由著名的电影《蝙蝠侠》改编的游戏等。遗憾的是，大多数作品在上映后褒贬不一。下面就电影《生化危机》和游戏《蝙蝠侠》二者加以阐述说明。

首先以日本游戏公司Capcom的《生化危机》为例，在20世纪90年代初那个当年还以二维游戏为主导的年代，一款融合了动作解谜和惊悚恐怖的僵尸题材的三维游戏的出现，无疑是最受玩家追捧的。若干年后作为好莱坞的投资人自然会寻找最为牢靠的游戏品牌进行改编电影，在忠实粉丝的热切期盼下，《生化危机》一部隆重上映。第一集的电影可以说是与游戏关联最小，只是保留了部分情节，一个角色都没有出现，无论在组织故事还是叙事方面，在悬疑片中都可以称为佳作。不过在这之后，观众们迫切希望电影可以回到游戏的轨道上去，需要看到更多角色以及用大银幕演绎的游戏大场面。于是第二集中全面复制了游戏续集中发生在浣熊市内的僵尸狂潮，Alice的使命不再是对抗安布雷拉的野心，而是东奔西走，引出游戏角色们的出境。电影和数字游戏、叙事和耍噱头的关系开始出现本末倒置，一切都开始向奇幻化的方向迅速发展。在电影的前半段，人与电脑斗智斗勇，三人死于华丽血腥的电脑控制的激光网切割，Redqueen才揭开集体屠杀是由于T病毒外泄。此后，Redqueen被强行断电，在遇到感染了T病毒的丧尸、追捕鲜肉的boss的攻击的同时，记忆碎片不断组接拼出真相，凶手原来就在身边。与此相关的另一部优秀作品，就是著名英雄蝙蝠侠，随着《蝙蝠侠》电影的浴火重生，游戏厂商针对360和PS3平台推出了一款名为《蝙蝠侠：阿卡汉姆疯人院》的3D动作冒险游戏，将《蝙蝠侠》的影响力扩散到互动娱乐平台。不同

于以往动漫、电影改编游戏应付低质量的传统，本次《蝙蝠侠：阿卡汉姆疯人院》可谓着实让整个游戏业界惊艳了一把。此次的游戏剧本由系列动画版的编剧亲自编写，在美国漫画70年历史沉淀下来的精华成为这款《蝙蝠侠》题材游戏最强大的后盾，宛如一部神奇的侦探大片，情节引人入胜。玩家可以把本作故事理解成在原作世界观上的一次原创，也可以看作是一次对漫画故事的补充，在漫画原作中的众多角色经过制作方的巧妙安排在游戏过程中与玩家再次相遇，展开特色十足的战斗，反派的boss小丑无论从游戏形象设定还是表情设置抑或配音演出上都可谓精彩至极，每个NPC和角色的个性与漫画和电影中一样鲜明。在这款游戏中每位不同立场的人物的每一句对白都会直刺曾经看完这部漫画的玩家的神经。在游戏中稻草人噩梦的设定更是这部数字游戏的精彩之笔，反派主角的噩梦将蝙蝠侠的内心世界展现在所有人面前。数字游戏把玩家融入了蝙蝠侠的视点，使在操作的每个玩家都会亲临那个灰暗的街道，面对劫匪那冰冷的枪口，体验蝙蝠侠童年的内心的恐惧与仇恨。在著名的虚幻3引擎的支持下这款次世代游戏画面无可挑剔，音乐和音效更具震撼感，美式游戏的传统冷峻与写实加上东方游戏特有的细腻与对细节极致的追求，游戏的制作小组之用心与诚意表露无遗。即使在多年后的现在玩家在玩这款游戏时依然会让人津津乐道，整部游戏给玩家的体验宛如一部绝世的戏剧，将英雄动作的爽快与解密潜入的乐趣完美结合，随处可见对制作者对待人性与道德的反思，再现了原作的精髓。

作为电影制作者，在现今，数字技术已经越来越成熟，尤其是伴随着数字3D技术不断提高的同时，如何把数字电影与高科技进行有效融合肯定会是一个极为重要的趋势。尤其是数字游戏与电影的架构组织和视觉语言的结合也很可能成为新的娱乐形式。那么究竟数字游戏和电影的组成元素有何不

同呢？这就要提下数字游戏独特的唯一特性就是互动性。数字游戏给玩家带来的是用户与数字游戏的互动，因此玩家可以在玩乐的过程中积极参与，并在参与的过程中获得一定的认同和满足感，这种认同和满足是玩家在现实环境中不太容易获得的。而数字电影满足的是观众对其一种世界观、人生观和价值观的诉求和认同。从电影同参与者（观众）交互的角度来讲，电影作为一门不可互动的视觉欣赏艺术，它对观众的参与要求不强，观众只能随着影片的叙述把自己的人生阅历体验和想象融入整个观看的过程中，而其本身是无法参与到影片故事情节的构架中的。通常来说故事是人类对其历史的一种记忆行为，人类通过各种形式，记忆和传播着一定社会的文化传统和价值观念，引导着社会性格的形成。如果把数字游戏都定义为一个故事剧本的话，本身叙事角度多是主角视觉出发，因为游戏必须让玩家感觉到无比真实的虚拟世界，并且让自己来掌控全局。在看跟游戏有关的电影，游戏的特性就是它以其独特的"交互性"，玩家可以体验更加独特的游戏世界。这里有个有趣的现象就是大家在平时看电影时会困乏睡觉，但是很少有玩家在玩游戏时睡着，就是因为交互性的原因。

自电影诞生以后，观众对于欣赏娱乐有了一种不同于以前的诗歌戏剧等体验，因此电影迅速成为民众喜闻乐见的媒介，若干年后观众的口味又有变化，希望能够亲身尝试并亲自去创造由自己能掌控的故事。就这一点来说只有在20世纪出现了数字游戏产业之后终于做到了其他艺术形式达不到的境界，因此游戏也被称为第九艺术。特别是新一代次世代视频游戏的发明为玩家带来了新的饕餮盛宴。电影的呈现方式则可以摆脱数字游戏的条条框框，观众观看的媒介就是一个巨大的IMAX巨幕，假定电影仍然想要以游戏的视角，达到更加震撼的效果，但假定IMAX的巨幕的内容的美感就会损失很多，于是电影中间节奏可以不断进行变换，这种不断变换节奏的剧情镜头处理，会使整个影片在可看性上变得更加具有趣味性，更加具有观赏性。

重要的一点是数字游戏强调所谓的"交互性"，数字游戏虽然也可以把电影的蒙太奇拍摄手法运用到游戏的过场动画中间，让情节的画面更加具有震撼和紧张感，但是数字游戏要给玩家一个安排的置入感，它的节奏控制一般只能运用正常的排列的方法，玩家在进行数字游戏的时候，场景如果不断地进行跳跃，那么这个游戏的可玩度是不会得到太高肯定的。

另外，数字游戏在"情景安排"上的另一个基本要求就是让玩家有身临其境的感觉。游戏者在进行游戏中更加关注个人的行为的控制权，能够掌控游戏与节奏的进程。因此，数字游戏的策划通常不会用电影那样的方式以直叙的形式展开，参考观看者的欣赏方式习惯以及蒙太奇手法的效果可以让电影的组织构架产生各种各样的变化，只要安排得当，相信换个角度去看的话是肯定能够理解的。而在数字游戏的呈现上需要通过游戏者对事件的选择以非线性方式发展。数字游戏的即时动画的呈现，也是由观众可以操作的一段互动影像，因此它具有独特的节奏安排和叙述的语言，似乎更加接近希区柯克式的、具有惊悚特质的表现语言。作为游戏的操作者和电影的受众体都需要在欣赏的过程得到震撼，当互动操作者需要把自身融入虚拟的环境中，让人更多地体验游戏的置入感，另一面观看电影的观众也需要让人得到一种震撼的感受，并产生非比寻常的一种另类的美的享受。这方面著名的大师希区柯克式的电影悬疑语言运用到这个层面是最为合适的了，我想这也是区别电影的故事编排和互动的游戏组织结构的一个共同点了。

当玩家在深深地领会互动游戏的置入感的同时，就运用到了当下新兴的一个风格，就好像香港导演吴宇森导演的作品中的暴力美学是时尚的元素，并把这一美学充分发挥到这一系列的以《生化危机》等游戏改编的电影里面，并且目前数字互动游戏也在借用这样一种表现方法，在游戏《马克思佩恩》中出现的"BULLET TIME"，也就是在转换特写情节的一种独特的慢镜头，但是这样的一种慢镜头却让紧张的战斗场面变成了一种赏心悦目的独特试听语言。例如在早期的《旗鱼行动》中开场

的钢珠爆破的慢动作场面就是经典的成功案例。

在主体的空间上数字游戏结构主要分为两种：一种是暗藏于游戏文本中的抽象的"策划空间"，它的作用是组织起游戏的文本结构。另一种是组织在玩家游戏过程中的，能够被人们欣赏到的具有实在形体的数字游戏场景空间。其作用是提供能够让事件得以呈现的舞台，同时它也是游戏结构空间和时间的客观载体。如果把对游戏空间的评价范围扩展到玩家接受这个层面。我们会发现数字游戏还有另外一层意义，这就是游戏者所在的真实环境。这几个方面是有联系的，策划空间通过场景空间得以具象化，玩家在游戏空间进行交互的具体活动。游戏中的时空是无法直接被玩家感知的。要正确分析一个平面世界的观察者必须处于一个立体世界内，要认识一个立体世界观察者必须处于一个多维世界内。因此，可感知的游戏空间内必定有限定条件的存在。

当然，叙事类游戏的叙事方式也是多种多样的。有一部分游戏是以事件的线性组合来讲述故事的。例如，《使命召唤》就没有提供任何可被游戏者自行选择的事件。游戏者的行为必须按照设计者预先制定的顺序展开。虽然游戏的特性表现出与叙事规律的相悖，但我们也看到了这种悖反是可以克服的。然而这种克服必须付出一定的代价，《使命召唤》的故事很简单并且也没有人物关系。你所控制的角色，事实上所有叙事游戏中的角色都仅仅是一个"行动素"，他们"扁平"得如纸一般。而《上古卷轴》就为游戏者提供了一个相当开放的故事环境。游戏者可以在其中根据喜好自行开展故事，但必须完成其设定的主线事件，也就是说游戏仍然限制了游戏者的一部分选择权。通过对比可以发现，《使命召唤》处于"组合""选择"中的"组合"极点，《无冬之夜》处于两个极点中部，《上古卷轴》处于接近"选择"极点的位置。但是没有处于"选择"极点上的叙事类游戏。因为当选择过于自由，事件在时间轴向的组合变得毫无逻辑上的联系时，那样的组合也就不能被称之为故事了。事实上目前所有的ＭＭＯＲＰＧ都处于"选择"

的极点上，所以它们不是简单的故事为主的ＲＰＧ游戏。对于数字游戏和数字电影进行的改编精彩案例也同时为数字娱乐市场带来了更多的机会，同时也预示着更多的创作空间和更新的领域，很明显的是传统数字游戏学说已不再能够充分解释后现代数字游戏所引发的社会现象。

综上所述，我们也可以认为数字游戏在组织架构上不需要比其他艺术形式更好地诠释传达作品的含义，只要在内涵上找到符合的形式就好。很明显的是传统数字游戏学说已不再能够充分解释后现代数字游戏所引发的社会现象，相反影视作品也要更好地总结和借鉴数字游戏所带来的更颠覆性的具有"交互"风格的组织构架和叙述角度，同时也由此看出，在业内对该领域的研究也就变得日益重要和紧迫了。